中国工艺美术大师
Masters of Chinese Arts and Crafts

周长兴
Zhou Changxing

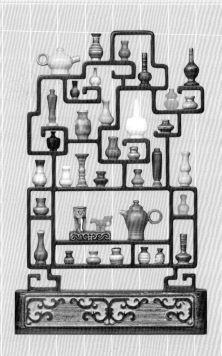

微 雕
Miniature

周 南 分卷主编
Zhou Nan

陆丽娟 李名麟 著
Lu Lijuan & Li Minglin

江苏美术出版社
Jiangsu Fine Arts Publishing House

ZHOUCHANGXING.MASTERS OF CHINESE ARTS AND CRAFTS

中国工艺美术大师周长兴

丛书组织委员会

主任　陈海燕　副主任　吴小平

委员　常沙娜　张道一　周海歌　马达　王建良　高以俭
　　　濮安国　李立新　李当岐　许平　邬烈炎　徐华华

陈海燕　凤凰出版传媒集团党委书记、董事长。

濮安国　凤凰出版传媒集团党委成员、副总经理。

吴小平　原中央工艺美术学院院长、教授，中国美术家协会副主席。

常沙娜　东南大学艺术学系教授、博士生导师，苏州大学艺术学院院长。

张道一　江苏美术出版社社长、编审。

周海歌　中国工艺美术协会副理事长，江苏省工艺美术行业协会理事长。

马达　苏州工艺美术职业技术学院党委书记。

王建良　中华文化促进会理事，原江苏省文学艺术界联合会党组副书记、副主席。

高以俭　原中国明式家具研究所所长，苏州职业大学艺术系教授，我国著名的明清家具专家和工艺美术学者，中国家具协会传统家具专业委员会高级顾问。

濮安国　南京艺术学院设计学院教授，《美术与设计》常务副主编。

李立新　清华大学美术学院党委书记、教授。

李当岐　中央美术学院设计学院副院长、教授。

许平　南京艺术学院设计学院院长、教授。

邬烈炎　江苏美术出版社副编审。

徐华华

丛书总主编　张道一

丛书执行副总主编　濮安国　李立新

周长兴

Zhou Changxing

1931 年 8 月 28 日，出生于浙江省嵊州市城关镇。

1977 年，荣获上海市手工业局"第一届上海民间工艺美术展览"微雕作品一等奖。

1991 年 7 月 13 日至 17 日，赴日本大月市民会馆参加"中国艺术展"，展出"红楼"陈设、"红楼"石刻以及石壶艺术。

1993 年 11 月 3 日至 9 日，被国家文化部派遣参加香港中国文物馆"红楼梦文化艺术展"。

2000 年 12 月，周长兴设计制作的大型微雕《华夏之宝》多宝格 365 件套，荣获杭州西湖博览会首届中国工艺美术大师作品暨工艺美术精品博览会金奖。

2004 年 10 月，周长兴设计制作的大型微雕《华夏之宝》多宝格 1111 件套，荣获杭州西湖博览会第五届中国工艺美术大师作品暨工艺美术精品博览会金奖。

2005 年 6 月，经上海市人民政府批准，授予周长兴"上海市工艺美术大师"荣誉称号。

2006 年 12 月，经国家发展和改革委员会评审小组评审，授予周长兴"中国工艺美术大师"荣誉称号，并于北京人民大会堂隆重颁发证书。

2008 年 10 月，参加北京"中国传统工艺美术精品大展"并荣获大展金奖。作品收录《中国传统工艺美术精品大展获奖作品集》画册。

2010 年 10 月 1 日至 31 日，《华夏之宝》多宝格 1234 件套，荣誉参加上海世博文化中心隆重举行的"2010 上海世博会——中华艺术·国家大师珍品荟展"，仅有 15 位享有盛誉的中国工艺美术大师参展。

1931.8.28, Zhou Changxing was born in Chengguan Town of Shengzhou of Zhejiang province.

1977, he won the first prize of miniature works in Shanghai Handicrafts Bureau "First Shanghai folk arts and crafts exhibition".

1991.7.3~17, he and his daughter Zhou Liju went to Japan to participate in "Chinese Art Exhibition" in Otsuki Hall. Furnishings of Red Mansions, Stone Carving of Red Mansions and stone pot art were on show.

1993.11.3~9, he and his daughter were sent by Ministry of Culture to participate in "Dream of Red Mansions culture and art exhibition" held by the Hong Kong Museum of China.

2000.12, he and his daughter designed and created 365 sets of large-scale miniature called "China's Treasure" curio and won the gold award in the first session Chinese masters' works of arts and crafts cum arts and crafts boutique exposition of Hangzhou West Lake Expo.

2004.10, he and his daughter designed and created 1111 sets of large-scale miniature called "China's Treasure" curio and won the gold award in the fifth session Chinese masters' works of arts and crafts cum arts and crafts boutique exposition of Hangzhou West Lake Expo.

2005.6, he was awarded "the Master of Porcelain Art in China" by the approval of Shanghai Municipality.

2006.12, he was awarded "the Master of Porcelain Art in China" by the review of National Development and Reform Commission panel and he was issued a certificate in the Great Hall in Beijing.

2008.10, he and his daughter participated in "Chinese Traditional Arts and Crafts Exhibition" in Beijing and won the gold award. The works are recorded in the album called "Winning Collection of Chinese Traditional Arts and Crafts Boutique Exhibition".

2010.10.1~31, 1234 sets of "China's Treasure" curio was honoured to participate in "2010 Shanghai World Expo - Treasures of Chinese Art • National Master Gem Exhibition" held in Shanghai Expo Culture Center. Only 15 prestigious Masters of Chinese Arts and Crafts can join this exhibition.

Miniature

Chinese miniature art can be traced back to 5,000 years ago, the Yellow Emperor period. Ancient books in the pre-Qin Dynasty in China, like "Zhuangzi", "Lie Zi" have been documented miniature. The "carved boat in mind" says: "In Ming Dynasty, there was a cunning person called Wang Shuyuan, who can use inches-size wood to carve the palace, utensils and even the birds, wood and stone. No one that not simulates the shapes along the wood original appearance and each has its modality." Yu xiaoxuan, in the end of Qing Dynasty began to create ivory micro-carving called "one meter." The development of Contemporary miniature art has a precise high micro level, which highlights humans' creativity and superb skills when challenging the limit. A number of outstanding miniature carved works have appeared.

Miniature has the distinction between broad and narrow sense. Narrowly, it refers to the surface micro-carving that means carving paintings in ivory pieces, bamboo, ivory granules, fine hair, which is the smallest and finest kind of traditional arts and crafts. Broadly, miniature means modeling on the real thing in three-dimensional miniature by a certain percentage on small utensils, such as walnut carving and using synthetically carving skills. Some works are as big that can be held by hand and some are as little as sesame seed. Their shapes, qualities and spirits are just like original. They rival nature and like nature itself. Plane and three-dimensional micro-miniature are generally called miniature. Miniature art is something that we can see overall view from the tiny place.

微雕

中国微雕艺术可追溯到5000年前的黄帝时期，我国先秦古籍中的《庄子》《列子》已有微雕记载。明《刻舟记》曰："明有奇巧人曰王叔远，能以径寸之木，为宫室、器皿，以致鸟兽、木石，罔不因势象形，各具情态。"清末民初艺人于啸轩始创牙雕微刻『一粒米』。当代微雕艺术的发展高微精准，凸显出人类挑战极限的创造力和高超技艺，已出现了一批旷世惊绝的微雕细刻作品。

微雕，有狭义和广义之区分。狭义上是指平面微刻，即在象牙片、竹片、象牙米粒、发丝上等雕镂书画，它是我国传统工艺美术中最精细微小的一种。广义上微雕是在微小器物上如核桃上进行雕刻或仿照实物按一定比例立体微缩，综合运用雕刻技艺精细雕镂，作品大者不过盈握，小者几如芝麻粒，形神质逼真原物、巧夺天工、浑然天成。平面微刻和立体微雕统称微雕。微雕艺术以小见大，方寸毫厘之间见天地。

目录

大师风范——《中国工艺美术大师》系列丛书◎总序

张道一

中华民族素有尊师重道的传统，所谓："道之所存，师之所存。"因为师是道的承载者，又是道的传承者。师为表率，师为范模，而大师则是指有卓越成就的学者或艺术家。他们站在文化的高峰，不但辉煌一世，并且开创了人类的文明。一代一代的大师，以其巨大的成果，建造着我们民族的文化大厦。

我们通常所称的大师，不论在学术界还是艺术界，大都是群众敬仰的尊称。目前出国家制定标准而公选出来的大师，惟有"工艺美术大师"一种。这是一种荣誉、一种使命，在他们的肩上负有民族的自豪。就像奥林匹克竞技场上的拼搏，那桂冠和金牌不是轻易能够取得的。

我国的工艺美术不仅历史悠久、品类众多，并且具有优秀的传统。巧心机智的手工艺是伴随着农耕文化的发展而兴盛起来的。早在2500多年前的《考工记》就指出："天有时，地有气，材有美，工有巧；合此四者，然后可以为良。"明确以人为中心，一边是顺应天时地气，一边是发挥材美工巧。物尽其用，物以致用，在造物活动中一直是主动地进取。从历史上遗留下来的那些东西看，诸如厚重的青铜器、温润的玉器、晶莹的瓷器、辉煌的金银器、净洁的漆器，以及华丽的丝绸、精美的刺绣等，无不表现出惊人的智慧；谁能想到，在高温之下能够将黏土烧结，如同凤凰涅槃，制作出声如磬、明如镜的瓷器来；漆树中流出的液汁凝固之后，竟然也能做成器物，或是雕刻上花纹，或是镶嵌上蚌壳，有的发出油光的色晕；一个象牙球能够雕刻成几十层，层层都能转动，各层都有纹饰；将竹子翻过来的"反簧"如同婴儿皮肤般的温柔，将竹丝编成的扇子犹如锦缎之典雅；刺绣的座屏是"双面绣"，手捏的泥人见精神。件件如天工，样样皆神奇。人们视为"传世之宝"和"国宝"，哲学家说它是"人的本质力量的显现"。我不想用"超人"这个词来形容人；不论在什么时候，运动场上的各种项目的优胜者，譬如说跳得最高的，只能是第一名，他就如我们的"工艺美术大师"。

过去的木匠拜师学艺，有句口诀叫："初学三年，走遍天下；再学三年，寸步难行。"说明前三年不过是获得一种吃饭的本领，即手艺人所做的一些"式子活"（程式化的工作）；再学三年并非是初学三年的重复，而是对于造物的创意，是修养的物化，是发挥自己的灵性和才智。我们的工艺美术大师，潜心于此，何止是苦练三年呢？古人说"技进乎道"。只有进入这样的境界，才能充分发挥他的想象，运用手的灵活，获得驾驭物的高度能力，甚至是"绝技"。《考工记》所说："智者创物，巧者述之；守之世，谓之工。"只是说明设计和制作的关系，两者可以分开，也可以结合，但都是终生躬行，以致达到出神入化的地步。

众所周知，工艺美术的物品分作两类：一类是日常使用的实用品，围绕衣食住行的需要和方便，反映着世俗与风尚，由此树立起文明的标尺；另一类是装饰陈设的玩赏品，体现人文，启人智慧，充实和提高精神生活，即表现出"人的需要的丰富性"。两类工艺品相互交错，就像音乐的变奏，本是很自然的事。然而在长期的封建社会中，由于工艺品的

材料有多寡、贵贱之分，制作有粗细、精陋之别，因此便出现了三种炫耀：第一是炫耀地位。在等级森严的社会，连用品都有级别。皇帝用的东西，别人不能用；贵族和官员用的东西，平民不能用。诸如"御用"、"御览"、"命服"、"进盏"之类。第二是炫耀财富。同样是一个饭碗，平民用陶，官家用瓷，有钱人是"金扣"、"银扣"，帝王是金玉。其他东西均是如此，所谓"价值连城"之类。第三是炫耀技巧。费工费时，手艺高超，鬼斧神工，无人所及。三种炫耀，前二种主要是所有者和使用者，第三种也包括制作者。有了这三种炫耀，不但工艺品的性质产生了异化，连人也会发生变化的。"玩物丧志"便是一句警语。

《尚书·周书·旅獒》说："不役耳目，百度惟贞，玩人丧德，玩物丧志。"这是为警告统治者而言的。认为统治者如果醉心于玩赏某些事物或迷恋于一些事情，就会丧失积极进取的志气。强调"不作无益害有益，不贵异物贱用物"。主张不玩犬马，不宝远物，不育珍禽奇兽。历史证明，这种告诫是明智的。但是，进入封建社会之后，为了避免封建帝王"玩物丧志"，《礼记·月令》规定：百工"毋或作为淫巧，以荡上心"。因此，将精雕细刻的观赏性工艺品视为"奇技淫巧"，而加以禁止。无数历史事实告诉我们，不但上心易"荡"，也禁而不止。这种因噎废食的做法，并没有改变统治者的生活腐败和玩物丧志，以致误解了3000年。在人与物的关系上，是不是美物都会使人丧志呢？答案是否定的。关键在人，在人的修养、情操、理想和意志。所以说，精美的工艺品，不但不会使人丧志，反而会增强兴味，助长志气，激发人进取、向上。如果概括工艺美术珍赏品的优异，至少可以看出以下几点：

1. 它是"人的本质力量的显现"。不仅体现了人的创造精神，并且通过手的锻炼与灵活，将一般人做不到的达到了极致。因而表现了人在"改造世界"中所发挥出的巨大潜力。

2. 在人与物的关系中，不仅获得了驾驭物的能力，并且能动地改变物的常性，因而超越了人的"自身尺度"，展现出"人的需要的丰富性"。

3. 它将手艺的精湛技巧与艺术的丰富想象完美结合；使技进乎于道，使艺净化人生。

4. 由贵重的材料、精绝的技艺和高尚的人文精神所融汇铸造的工艺品，代表着民族的智慧和创造才能，被人们誉为"国宝"。在商品社会时代，当然有很高的经济价值，也就是创造了财富。

犹如满天星斗，各行各业都有领军人物，他们的星座最亮。盛世人才辈出，大师更为光彩。为了记录他们的业绩，将他们的卓越成就得以传承，我们编了这套《中国工艺美术大师》系列丛书，一人一册，分别介绍大师的生平、著述、言论、作品和技艺，以及有关的评论等，展示大师的风范。我们希望，这套丛书不但为中华民族的复兴和文化积淀增添内容，也希望能够启迪后来者，使中国的工艺美术大师不断涌现、代有所传。是为序。

2009年12月25日于南京龙江

The Demean or of the Masters—The Total Foreword of The *"Masters of Chinese Arts and Crafts"* Series

Zhang Daoyi

The Chinese tradition of respect for teachers has been known all along just as "where there is the truth there is the teacher"said teachers who play the role of the fine examples and models are not only the carriers of the truth but also the inheritors of it. At the same time the masters who stand on the peak of culture are in glory of long time and have created the human civilization are defined as the outstanding academics or artists. Masters from one generation to another with their tremendous achievements build our nation's cultural edifice.

Usually referring to the Masters whether in the academia or the art circle is mostly that people respectfully call them. Presently in our country there is only one title of the Masters the "Arts and Crafts Masters" that were elected with the standards established by the country which is a kind of honor and mission making the pride of the nation on their shoulders just like the hard work in Olympic arena where is not easy to get the laurels and the gold medals.

The Arts and Crafts in our country has not only the long history but numerous varieties and excellent tradition as well. The sophisticated and wise crafts flourished with the development of farming culture. As early as more than 2500 years ago "The Artificers Record "(Zhou Li Kao Gong Ji) pointed out "By conforming to the order of the nature adapting to the climates in different districts choosing the superior material and adopting the delicate process the beautiful objects can be made" which clearly meant the thought of human-centered following the law of nature on the one hand and exerting the property of material and technology on the other. Turning material resources to good account or making the best use of everything is always the actively enterprising attitude in the creation. The historical legacies of Arts and Crafts such as the heavy bronze stuff the warm and smooth jades the crystal porcelain gold and silver objects the clean lacquerware the gorgeous silk the fine embroidery and so on are all showed amazing wisdom. So it is hard to imagine the ability that gives the clay a solid state under high temperature as Phoenix Nirvana borning of fire which can turn out to be the porcelain that sounds like the Chinese Chime Stone and looks like a mirror; that makes the sap into objects when it has been solid after flowing from the lacquer trees; that carves the ivory ball into

the dozens of layers every layer can rotate freely and has all patterns at different levels; that turns the parts of bamboo over into the "spring reverse motion" that so gentle just like baby's skinweaves strings of bamboo to form the fan as elegant as brocade; that embroiders the Block Screen as the double-sided embroidery; that uses the hands to knead the clay figurines showed the spirit. Everything looks like a kind of God-made each piece is magical which is considered as the "treasure handed down" or "national treasure" by people and as the "manifestation of the essence of man power" by the philosophers. I do not want to describe people by using the word "Superman" however we should admit that anytime in the sprots ground the winner of the various games say the highest jumping one is just the NO.1 and he would be as our "Arts and Crafts Masters".

In past when apprentice carpenters studied with a teacher there was a formula cried out "beginner for three years is able to travel the world; and then for another three years is unable to move" which means the first three years is nothing but the time for ability that let some of the craftsmen do "Shi Zi Huo"(the stylized works) just to make a living and the further three years is not the simple time for a novice to repeat but for the idea of creation and is the reification of self-cultivation and makes people to bring their spirituality and intelligence into play. Actually our Arts and Crafts masters with great concentration have great efforts far more than three years hard training. The ancients said "techniques reach a certain realm would act in cooperation with the spiritual world". Only entering this realm can people give full play to their imagination use manual dexterity obtain the high degree of ability of controlling or even get the "stunt". Although "The Artificers Record " said " creating objects belongs to wise man highlighting the truth belongs to clever man however inheriting these for generations only belongs to the craftsman" it simply makes the statement of the relationship between design and production which can not only be separated but also be combined and both of them are concerned with life-long practice in order to achieve a superb point.

As we all know the Arts and Crafts can be divided into two categories one is the bread-and-

butter items of everyday useing round the needs of basic necessities and convenience reflecting the custom and the fashion which has established a staff gauge of civilization. The other is decorative furnishings that can be appreciated reflecting the culture inspiring wisdom enriching and enhancing the spiritual life which is to show "the abundance of people's needs". These two types are interlaced like the variation of music that is a natural thing. In the long period of feudal society however for the Arts and Crafts due to the amount of the materials using the differences between the precious material quality and the cheap one and the differences between the fine producing and coarse one there were three kinds of show-off. The first was to show off the status. Even the supplies were branded levels in the strict hierarchy of society. For instance the stuff belonged to the emperor could not be used by others the civilians never had the opportunity for using the articles of the nobles and the officials. Those things had the special titles such as "The Emperor's Using Only" "The Emperor's Reading Only" "The Emperor's Tea Sets Only" "The Officials' Uniform Only" and so on. The second was to show off the wealth. For example as to the bowl the pottery was used by the civilians and the porcelain by the officials. The rich men used the "Golden Clasper" and "Silver Clasper" while the emperor used the gold and jades. So were many other things that so-called "priceless". The third was to show off the skills. A lot of work and time was consumed craft skills were extraordinary as if done by the spirits which could almost be reached of by no one. Therefore with these three kinds of show-off in which the former two mainly refered to both owners and users the third also included the producers not only the nature of the crafts produced alienation and even the people would be changed as well. "Riding a hobby saps one's will to make progress" is a warning.

 " XiLu's Mastiff The Book of Chou Dynasty The Book of Remote Ages "(Shang Shu Zhou Shu • Lu Ao)said "do not be enslaved by the eyes and the ears all things must be integrated and moderate tampering with people loses one's morality riding a hobby saps one's will to make progress" which is warning for the rulers thinking that if the rulers obsesse with or fascinate certain things it will make them to lose their aggressive ambition emphasizing that "don't do useless things and don't also prevent others from doing useful things; don't pay much more for strange things and don't look down on cheap and practical things" and affirming that don't indulge in personal hobbies excessively hunt for novelty and feed rare birds and strange beasts. History has proved that such caution is wise. However after entering the feudal society in order to prevent the feudal emperor from that "Riding a hobby saps one's will to make progress" "The Monthly Climate and Administration The Book of Rites" (Li Ji Yue Ling) provided craftsmen "should not make the strange and extravagance objects to confuse the emperor's mind " and regarding the ornamentally carved arts and crafts as the "clever tricks and wicked crafts" that should be prohibited. Numerously historical facts tell us that not only the emperor's

mind is easily confused but also the prohibitions against the confusion can't work. The misunderstanding of objects themselves last about 3000 years though the way just like "giving up eating for fear of choking" did not change the corrupt lives of rulers and that "Riding a hobby saps one's will to make progress". Do the beautiful things make people weak in the relationship between persons and objects? The answer is negative. The key lies in the people themselves in the self-cultivation sentiments ideals and will. So the fine Arts and Crafts is not able to make people despondent on the contrary it will enhance their interests encourage ambition and drive people to be aggressive and progressive. As a result to outline the outstanding traits of the ornamental Arts and Crafts at least the following points can be seen.

First of all it is the "manifestation of the essence of man power" that not only reflects the people's creative spirit but also attains an extreme that is impossible for ordinaries through the exercise and flexibility for hands thus showing the great potential of human in "changing the world".

Secondly in the relationship between persons and objects except for the ability gained to control objects it actively alters the constancy of objects thus beyond the human "own scale" to show "the abundance of people's needs".

Furthermore it perfectly combines the superb skill of the crafts with the colorful imagination of the art making that "techniques reach a certain realm would act in cooperation with the spiritual world" and that "art cleans the life".

Finally the Arts and Crafts founded by the precious materials the exquisite skill and the noble human spirit represents the nation's wisdom and creativity has been hailed as the "national treasure" and of course in the era of commercial society possesses the high economic value that is the creation of wealth.

The various walks of life have the leading characters very starry and their constellations are the brightest. "Flourishing age flourishing talents" being Masters is even more glorious. In order to record their performance and to pass their outstanding achievements along we have compiled the "Masters of Chinese Arts and Crafts" series that each volume recorded each master and that respectively introduced their life stories writings sayings works skills and the comments concerned completely showing the demeanor of the masters. We hope that the series can make contributions not only to the nation's revival of China and the cultural accumulation but also to inspire newcomers propelling the spring-up of the "Masters of Chinese Arts and Crafts" for generations.

So this is the foreword of the series.

December 25 2009 in Longjiang Nanjing

前言 ◎ 周南

　　认识周长兴大师已有数年。周长兴是性格独特的人物，由于他长年浸润于微雕艺术，疏与人交往，外人不解，这在他身上似乎笼罩着一层神秘的迷雾：2011年春天，江苏美术出版社给了周长兴显示庐山真面目的机会，让他把自己的从艺经历、工艺技巧和艺术风格总结出来展示给世人，启迪来者，这也成全了他的夙愿。

　　此分卷通过对周长兴艺术生平的介绍，对其作品和技艺深入地做了剖析，比较全面地记录整理了他的言论、随笔以及媒介、学者、弟子、朋友的评述，较完整、客观地反映了周长兴的艺术轨迹和工艺成就。

　　年届八旬的周长兴，9岁起即当了一家私人汽车公司的钣金童工，新中国成立后进入国营汽车行业。由于他的刻苦钻研、忘我工作，逐渐成为行业中技术革新的领军人物，是全国最早开发汽车国产钢圈的"钢圈大王"。正当他事业如日中天时，却为了圆儿时的工艺梦，在54岁时毅然辞职，最终从一个钣金工艺技师，成为一名享誉海内外的微雕大师。回首沉思，我觉得周长兴的华丽转身，似乎伴随着一点传奇色彩。周长兴从一个工艺美术的业余"选手"，经过数年努力，在微雕王国中脱颖而出。他那上万件微雕作品洋洋洒洒，着实叹为观止。他的作品往往数以百计，甚至数以千计的微型雕刻品呈现于红木多宝格中，多层分隔、错落有致，令人目不暇接、拍案叫绝。有意思的是：当周长兴的这些微雕作品出现在工艺美术展览会上，人们认为其作品是传统的，但周长兴的微雕作品常被邀请参加现代美术展览会，此时人们觉得其作品具有当代装置艺术的概念，似乎应该也是当代的了。

周长兴爱好文学、书画、文史知识，深得中华文化之精髓。他呕心沥血，倾其一生心血和精力，携同女儿创作了上万件微雕作品。其中称得上传世之作便是"红楼梦室内陈设微雕"系列和《华夏之宝》多宝格。作品远看气势磅礴、蔚为壮观，近观造型准确、工艺细腻。其品类涉及有古陶、彩陶、青铜器、瓷器、紫砂器、玉器、供石、盆景、景泰蓝、礼器和文房四宝等等，所用宝石材料有翡翠、珊瑚、琥珀、彩珠、水晶、象牙、田黄石、芙蓉石、鸡血石、青田石等；木质材料有紫檀、黄花梨、绿木、乌木、红木、白桃木等。如此众多的不同材质能被一个大师所驾驭，确实非常人所为，这无疑是同他早期的经历有关联，其艺术功力高深莫测。

"周长兴人倔艺绝"，这是熟悉他的人对他的真实写照。周长兴大师正是凭着那一份倔劲和执著，才有了今天的成就。

在编著本卷的大半年过程中，有幸得到了有关人员的大力支持和鼎力相助。策划编辑、责任编辑徐华华先生及编辑王左佐、朱婧自始至终给予了悉心指导和热情帮助，作者陆丽娟女士、李名麟先生为本卷的编撰五易其稿，不辞辛劳，花费了很多心血。还有作品摄影、资料查寻等大量耗时费力的工作，相关人员做了很多协助配合，在此一并表示感谢！由于能力所及和知识面有限，难免有不当之处，恳望读者包涵指正！

2011 年 11 月 30 日

（上海工艺美术学会秘书长、《上海工艺美术》杂志副主编、高级工艺美术师）

第 一 章

大师生平

已达耄耋之年的中国工艺美术大师周长兴，一生颇具传奇色彩，可谓奇人奇才。他出生在没落的士族家庭，没有上过正规的学堂，没有受过专业的科班训练，没有拜过专门的师傅，却在20世纪50年代中后期，在国内汽车行业中创造出了领先于全国的骄人业绩，荣获了"钢圈大王"的美称；之后他又独辟蹊径，创作出了形神逼真、令世人惊美的"红楼梦室内陈设微雕"和大型微雕《华夏之宝》多宝格，在当代中国的工艺美术微雕领域独占鳌头，震撼世人，令人瞩目（图1-1）。

第一节　苦难童年　励精图治

1931年8月，周长兴生于山明水秀、茂林修竹、越调优雅的浙江省嵊州市。周氏家学渊长，自宋朝起在嵊州城关便是书香门第、名门望族、兴办义塾。明崇祯二年（1629）理学家周汝登——王阳明的再传弟子，诏命为工部尚书，这就是周氏上祖。周汝登一门先后产生过6位进士，可谓文物之盛，冠誉嵊州。直至晚清，周氏一门渐渐家道中落。

幼时的周长兴天资聪慧，记忆中3岁时疼爱他的祖母病故，4岁时他开始读私塾，从《三字经》《百家姓》启蒙。5岁时起伴人侍读，之后则以自学为主。他聪颖过人，读书过目不忘。然而，6岁时父亲因不堪生活重压，吐血而亡。9岁时母亲被日军飞机扔下的燃烧弹炸伤脚后感染而逝，同年，他唯一的哥哥被日本侵略者抓去当苦力，结果死在了日军的屠刀下。从此他成

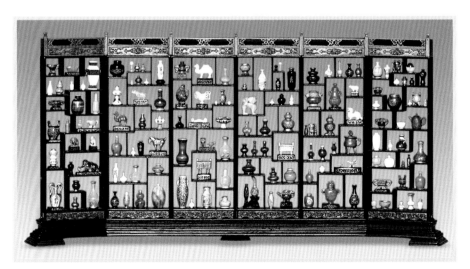

图1-1　多宝格

了孤儿，孑然一身、孤苦伶仃，只得到处流浪。幼年的周长兴，为了生存，饱尝人间辛酸。9岁当上了没有酬薪的童工，学做钣金工。在整个10年的学徒生涯，他受尽了各种痛苦和磨难，默默地忍受着严厉的徒规之苦。小小年纪学做钣金工，敲薄板，敲汽车翼子板，兼学锻工、焊工和钳工等。超负荷的、起早贪黑的劳作，虽然工作生活艰辛，但是他顽强地支撑着，渐渐地手里的劲道长了，手艺活也扎实了。又因他的聪明勤快肯吃苦，活干得最精细出色，很快超过其他学徒。他无意中练就的一身过硬的钣金工技艺，随着年龄的增长和技艺的成熟，已深得他人的赏识。然而，国仇家恨，令他心中始终蕴蓄着一股倔强和执著，在他幼小的内心埋下了自强不息、报效祖国的宏图夙愿。

嵊州是盛产毛竹制品的"竹编之乡"，有许多编制精巧的竹刻器物。周长兴在学徒孤寂苦累的喘息间，经常到附近的竹编作坊走走看看。那里的艺人在竹子上雕刻和编织着各种美丽的工艺图案，他被深深吸引，内心深处与生俱来的工艺美术情结被诱发，于是他空暇时无偿地做起了辅助工作。两三个春秋过去，他的竹编竹刻技艺令周围的人拍案称奇。在干活间隙他会将白铁皮、银皮、铜皮边角余料等，拿来敲敲弄弄，制作成小哨子、小畚箕、小手枪、小轮船、小汽车等玲珑可爱的小玩意；不知不觉中他长大了、成熟了，然而孩提时代播下的工艺美术的种子悄悄发芽、茁壮，伴随一生，童心未泯、矢志不渝，最终修成人生辉煌的硕果。这在他家藏的1989年版的《嵊县风物》扉页上自题的"竹编吾师"四个字上，可以佐证家乡的竹编工艺对其幼小心灵的艺术启蒙和影响。事实上周长兴童年时已显露出动手能力强，善动脑子，心灵手巧，能独立创意设计，在形具微缩方面所具有的天赋。

周长兴至今还保存着学徒时做的3只铜皮小畚箕，造型逼真、做工细巧。多年来他常在掌中把玩，饶有情趣。日后即使几次搬家，周长兴都舍不得丢弃这些小玩意，那是他童年的岁月印痕。

钣金工艺是在坚硬的五金材料上施展准确平衡的力度和技巧，通过腕力、眼力、心力间的密切配合，对各种大小厚薄相异的金属板进行敲打，使其产生所需的造型。天长日久，精准的钣金工艺为他日后从事微雕艺术打下了坚实的基础，以至于他有意无意地把钣金工技术和微雕技艺糅合了起来，制作出了众多精美精巧的微雕工艺品。

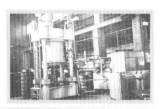

图1-2 周长兴设计并参与制造的400吨液压机

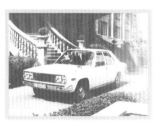

图1-3 20世纪70年代周长兴参与研制的SH750小轿车样车

图1-4 多宝格照明设施

图1-5 大型反射炉图稿（1958年）

第二节　钢圈大王　工艺奇才

如今，人们大多只知道周长兴是一位著名的中国工艺美术大师，却不知他早年在汽车制造领域所做出的突出业绩和贡献。大师不是一蹴而就的，有其自身成长发展的曲折经历和艰苦奋斗的过程。他生命中承受了几次重大的非凡经历，蕴含着巨大的付出和艰辛。寻觅大师的人生轨迹，便能理解其作品为何令人惊叹和折服！

1954年9月16日，他24岁。这一年是周长兴一生的转折点，他的生命历程翻开了崭新的一页。在嵊州的周长兴，早已心仪繁华的大上海，所以他孤身离开故乡闯荡上海，而后在上海扎根定居。因为他业务出色，技术过硬，具有革新创造能力，凭着一手自学成才的本事，曾先后辗转调任三家单位。1957年周长兴进入上海市交通运输局汽车修理厂（后又称上海市交通运输局装卸机械厂），任车间技术组长、工段长。当时国家急需修理一批拖挂车，却没有国产钢圈。周长兴在领导的支持下率领精兵强将的攻坚小组，白手起家，艰苦奋战几个月，于1959年3月8日，全国第一只（7.50英寸×20英寸）国产卡车钢圈诞生了，这个钢圈填补了国产卡车钢圈的空白。之后，他又成功设计制造出了我国第一套生产汽车钢圈的成套设备流水线，业内把周长兴赞誉为"钢圈大王"。他个人因此荣获上海市"先进生产者"荣誉称号，并作为上海市交通运输局特别代表出席了国庆观礼。1965年周长兴转入上海市汽车钢圈厂任技术组长，带领技术骨干研发设计制造了我国第一辆防弹车。1973年周长兴调入上海市拖拉机汽车研究所，负责"上海"牌轿车更新换代产品SH750型轿车的试制。直至1985年退休，他一直是汽车行业中的领军人物，并为国产汽车事业的发展做出了巨大贡献（图1-2~图1-5）。

周长兴的艺术天赋在工作之余也绚丽地迸发绽放。他白天与汽车、钢圈为伴，晚上休息时间就拿起竹木石头等材料摆弄起来，并开始专心致志地学习书画艺术和雕刻技艺。日复一日、年复一年的探索和磨砺，使他渐渐领悟了艺中三昧。日久天长，他雕、镂、切、刻、锉、刨，诸多手艺样样精通，已能熟练驾驭金属、象牙、竹木、有机玻璃等各种材质，并善于博取各门艺术之长，将绘画艺术和雕刻刀法融合在一起，逐渐形成了自己的微雕风格。

图1-6 1960年赴北戴河疗养时的留影

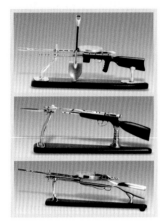

图1-7 周长兴早期制作的新奇逼真的微型机枪、冲锋枪和步枪

"工欲善其事，必先利其器"，周长兴为此专门创制了自己微雕所使用的工具，这些工具使他游刃有余、得心应手。有时他为了捕捉一个稍纵即逝的艺术灵感，常常夜不能寐，甚至在睡梦中寻觅理想的艺术境界，一旦有新的灵感，即使在数九寒夜也会立即披衣下床劳作起来。对艺术的刻苦追求，使他到了如痴如醉的地步，有道是"宝剑锋从磨砺出，梅花香自苦寒来"。一个出身清寒、没有进过正规学堂深造的人，就这样凭着天资聪颖、好学深思、勤奋钻研而终成大器（图1-6）。

他的作品形式多样，内容丰富。有一次，他从画报上看到中国人民解放军在战争时期的一组常规武器照片，顿时激发起创作微雕的兴趣。他淘来不锈钢材料，运用独特的钣金工技术和雕刻技艺，进行锤打锉削，雕制成新奇逼真的微型机枪、冲锋枪和步枪（图1-7）。每把枪都能拉开枪栓，还配制了红木雕刻的枪柄，这些微型不锈钢武器是金属材料中不可多得的微雕工艺品，是周长兴早期作品中令他得意的杰作。之后，他欲罢不能，持续用了多年工夫制作成10件不锈钢微型工具（图1-8），这套工具总重才50克，一把火柴杆长短的活络扳手可松可紧，一把分币大小的钳子也能一张一合。海外一位富商见此爱不释手，愿以3倍重的铂金来换取这套世上独一无二的微型工具，周长兴微笑着婉拒了。

常人不起眼的一块有机玻璃，经周长兴娴熟地一番雕刻，一幅优美的画

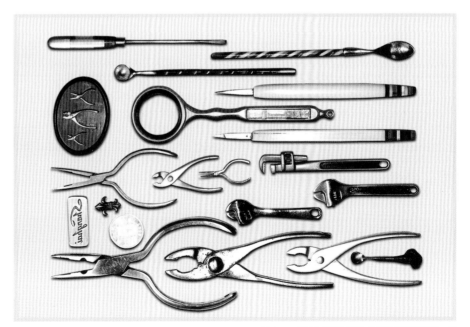

图1-8 周长兴早期制作和使用的微型不锈钢工具

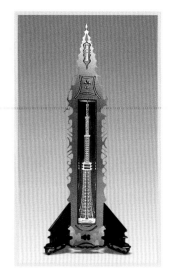

图 1-9 20世纪70年代制作的微型有机玻璃作品《上海电视塔》

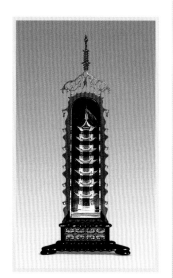

图 1-10 20世纪70年代制作的微型有机玻璃作品《上海龙华方塔》

图 1-11 《中央电视台36层电视中心大楼》设计效果图

面跃然而出。他在有机玻璃上雕刻的《上海电视塔》（图1-9）和《上海龙华方塔》（图1-10），高不盈尺，根根钢柱、条条铁架逼真挺括、清晰可见，具有一种特殊的立体效果，行家看了也惊叹不已。1982年，他经上海市工艺美术研究所的推荐，中央电视台邀请他制作筹建中的36层电视中心大楼的模型，虽然他当时工作繁忙，但仍然一口答应，利用8个夜晚交出了一只1400：1，高仅20厘米的中央电视台36层电视中心大楼有机玻璃微型模型，制作工艺相当精细，令人赞不绝口，并被要求再仿做5个。（图1-11、图1-12）

周长兴的早期作品如象牙细刻《滕王阁》《阿房宫》《岳阳楼》，山峰叠翠、宫殿巍峨、古朴苍劲、气势壮观。他还能在一枚邮票大小的象牙片上镌刻唐诗百首，一颗花生米粒大小的象牙上雕刻观世音菩萨。上海大众汽车公司成立后，凡是赠送外宾的竹木、有机玻璃、象牙、金属雕刻等艺术礼品，均出自他手。随着微雕技艺日臻成熟，他逐渐在工艺美术界崭露头角，1977年和1978年，周长兴连续两届参加上海民间工艺美术展览，微雕作品都获得一等奖，从此他声名鹊起、遐迩闻名。

他的微雕艺术的起点是从钣金工的敲榔头开始的，而手握微雕刻刀，需要将久已蕴蓄着力的冲击，力的掌控、审美、平衡延伸到微雕。那双手布满老茧，表层凹凸不平、累累伤痕，集聚了他多年来全身的劲道和智慧；他的手腕韧劲力量大，虎口肌肉发达，印证了他拼搏的岁月。更难得的是他喜读书、肯用脑、有天分，终于"铁杵磨成针"。

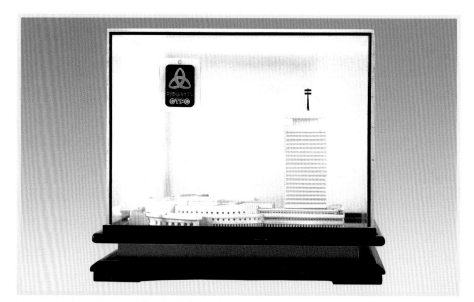

图 1-12 《中央电视台36层电视中心大楼》微型模型

图 1-13 获赠人民文学出版社影印出版的仅 150 部《脂砚斋重评石头记》中的第 56 部

第三节 精致卓绝 微雕"红楼"

周长兴大师中等身材,斯文儒雅,面庞清癯消瘦。他勤奋探索,学有所成,青年时代熟练掌握和拥有一流的钣金工技艺,成了其变通技艺并付诸工作实践和微雕艺术创作的手段。人到中年时,周长兴在文学、书画、工艺诸方面的文史知识和艺术素养日益精进,已经是一个成熟的学者型工艺美术师。他平素节俭、沉默寡言,疏与外人交往,有些人不解,常调侃他为人清高,难以接近,甚至有不少微词和误解。其实了解周长兴的朋友知道,他是一本内藏丘壑、读不胜读的大"书"。

勾勒周长兴的一生确实不太容易,他的身上有着许多鲜为人知的传奇经历。他的工作、事业、家庭和微雕艺术传承,都有着不凡的业绩和成功。

周长兴的人生有两次重大转折。一次是在 1954 年,当年他离开浙江嵊州老家只身来上海扎根创业,由此开始了生命的华彩乐章。以后的 30 多年里,他在平凡的工作岗位上,兢兢业业,革新发明和创造,做出了非凡的功绩。而另一次重大转折是在 1985 年 5 月,已经 54 岁的周长兴,在人们的惊讶中猛然转身,提前退休,他要开辟新的微雕艺术领域,集中时间和精力投入到实现心中的梦想中去。他的这一举动,在当年被人看做是不可思议的人生抉择。如今周长兴不鸣则已、一鸣惊人,现在看来确实是他深思熟虑的明智之举。他心中早已酝酿了一个宏伟规划,要在有生之年搞一套传世之作。他广泛听取专家、教授等多方面的建议,决定选择《红楼梦》为表现主题。他反复研读这部古典名著,分析设计出书中主要的经典场景、家具、器物、文房四宝等陈设共计 5600 余件。如此数目的作品通过手工一件件雕刻出来,是何等庞大的一个工程!要让书中各场景的室内陈设通过微雕艺术形象地完美再现,不仅需要有深厚的传统文学素养,还要讲究场景设计、布局构思、刀工笔法等。他内心对中华民族伟大创作力的敬仰,令他知难而进、勇往直前。他立志要把传统文化的精髓,以自己擅长的微雕形式表现出来。从此,他在家居狭小的空间里,天天沉浸于"红楼"作品的构思中,摆弄起自己精心搜罗来的四大山系的各种奇异名石,琢磨着《红楼梦》陈设的意境,思考着相关主题的微雕表现方法,一发而不可收(图 1-13)。

　　周长兴虽然从工作岗位上退了下来，但这却是他开创"红楼"微雕艺术的新起点。在人生的黄金时间，他为国家的汽车事业发展立下过汗马功劳；可是在知天命之年，在大多数同龄人考虑可以安享晚年时，他却仍以少有的冲劲和坚忍不拔的毅力，义无反顾地向着人生的另一个制高点冲刺，颇有壮士之举！周长兴设定了一个个奋斗目标，开始日夜埋头做起大量的案头工作。（图1-14）复古、仿古必须懂古，他每天细读精研相关书籍，诸如香港版的《中国文物世界》（200本）杂志，以及《中国收藏》《红楼梦研究》等书刊。家

图1-14　周长兴手稿

中所藏的陶器、青铜器、瓷器、紫砂壶等有关书籍，堆得像一座小山。他深入研究，细心揣摩各个朝代的文物造型、色泽、质地、纹样、形制特征，缜密考证，力求忠实于原著和还原于历史，做到成竹在胸后再操刀创作。伴随着他夜以继日的操劳制作，"红楼工程"中的怡红院、潇湘馆、蘅芜院等场景陈设已初具规模，曹雪芹笔下的家具文化、古陶彩陶文化、玉器文化、青铜文化、瓷器文化以及文房四宝、琴棋书画等微雕作品也逐渐成型，方寸之间，形神兼备，令人拍案叫绝（图1-15~图1-18）。随着岁月流逝，微雕艺术作

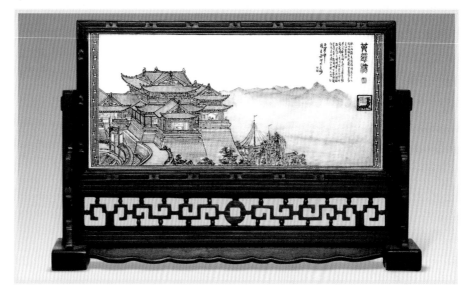

图1-15 20世纪80年代象牙细刻《黄鹤楼》

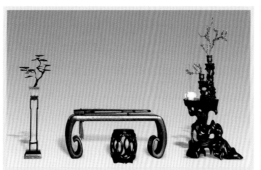

图1-16 "红楼工程"中的潇湘馆陈设微雕

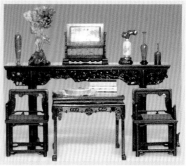

图1-17 "红楼工程"中的蘅芜院陈设微雕

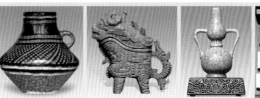

图1-18 曹雪芹笔下的古陶彩陶文化、青铜文化、瓷器文化、文房四宝和琴棋书画等微雕作品

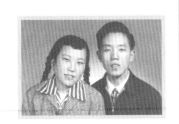

图1-19　与夫人唐林云合影

品数量的日积月累，作品总数增至数千件，与他全身心地投入、废寝忘食的劳作形成正比。在女儿周丽菊的协作下，"红楼工程"终于大功告成。震惊海内外之时，周长兴却依然踏实内敛，手握刻刀，尽善尽美地持续着他的微雕艺术。周长兴深有感触，笑言自己的作品是用墨汁浸润过的，一个真正的艺术家一定要博览群书，才能厚积薄发；要胸藏丘壑，就要多读书、多动手，掌握高难度技艺和技巧才能产生佳作。随后，当《红楼梦》中的怡红院多宝格不足以容纳得下历代繁多庞杂的文物珍宝时，一个更大的工程诞生了——脱胎于此的大型《华夏之宝》多宝格悄然面世。

周长兴把主要的人生精力和大部分时间都耗费在自己的微雕艺术世界里，其中甘苦艰辛，他不无感慨地写下一首诗："无情岁月石磨人，遍体鳞伤五内损。虽已红楼梦成真，奈何残灯油将尽。"这正是他卧薪尝胆、艰苦创作的真实写照。周长兴一生没有享受过奢侈的生活，生活中的唯一嗜好是收藏。他兴趣广泛，家中收藏着大量丰富的中外珍稀器物和奇石，给他的微雕带来如虎添翼的艺术灵感。他省吃俭用，将所有的积蓄几乎都用在了收藏和购置石材上了。为了微雕艺术他还非常注意保护视力，他不看电视，不吃大蒜、韭菜，生怕眼睛受到伤害，常年不外出旅游。他惜时如金，起早贪黑，以超乎常人的毅力，经常为搞创作持续工作十几个小时。大凡有所作为的成功者，必有所追求，有所舍弃，可谓"鱼和熊掌不能兼得"。当周长兴功成名就，扬名海内外时，外人往往无法理解光环下的他身心承受的巨大压力。"天降大任于斯人，必先苦其心志，劳其筋骨，饿其体肤，空乏其身。"为了"红楼工程"，周长兴则几乎成了"机器人"，由于整天和石材打交道，久而久之吸入粉尘，致使呼吸系统受到了严重侵害，他患有支气管扩张、慢性咽喉炎、中度肺气肿，左肾下垂9厘米，胃被全部切除，经常吐血；但除了卧床不起，他几乎从未放下过手中的刻刀。精雕细刻了一辈子，对技艺苛刻钻研，对作品精益求精，承载的却是这么病弱的身躯，可生命的容量却相当坚实，显然是源自于他对中华民族传统文化的顽强信念和对心中梦想的锲而不舍。

周长兴的人生经历丰富，事业有成，贡献卓著，人生辉煌，事业和家庭并驾齐驱、比翼双飞。与大多数成功的男人一样，这是由于其背后有一位贤惠女人的默默奉献和支持（图1-19）。周长兴的夫人在家中统揽操持所有家务，把家事安排得有条不紊，让他无后顾之忧地投入微雕艺术创作。1995年，

图1-20 荣获"十佳家庭"称号

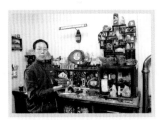

图1-21 周长兴手捧石壶作品留影

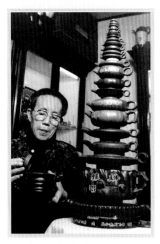

图1-22 周长兴与他的石壶作品

上海市妇联从上海400万户家庭中遴选出100户"五好家庭",周长兴的家庭荣获上海市"五好家庭"称号;然后再从100户"五好家庭"中精选出10户为上海市"十佳家庭"(图1-20),上海电视台转播投票选举实况,周长兴的家庭以13.6万票当之无愧地入选。

第四节 独辟蹊径 创制石壶

"红楼梦室内陈设微雕"里有不少内容涉及茶具文化。提到周长兴的"红楼"微雕陈设的创立,不得不延展到他艺术经历中的另一个重要创作,这就是他的石壶制作。周长兴的石壶创作是从"红楼"陈设创作中衍生出来的,他不但创制了许多极其微型的小石壶,也精致地创制了上百把大石壶(图1-21)。

中国的茶文化有着漫长的历史,西汉时期茗饮之风渐盛,历经唐宋元明直至清代,文人士大夫以饮茶品茗为雅事,不仅讲究茶叶的色、香、味,而且对茶具发生浓厚兴趣,致使制壶工匠对茶具制作的实用性和艺术性也越发重视,茶具的造型变化越来越丰富,在材质上便分为陶壶、青铜壶、金壶、银壶、锡壶、瓷壶和紫砂壶等。除了在中国茶具史上独树一帜的宜兴紫砂壶,20世纪80年代中期以名贵石料雕刻制作成的石壶,在继承借鉴传统紫砂壶艺创作精髓的同时,其标新立异为世人所瞩目。周长兴作为中国当今最早从事石壶创作的创始人之一,认为古代先民以石器开创一代文化,今天的石壶也应继承和发扬古代的这一优秀传统。

石壶与紫砂壶有异曲同工之妙,其变化多端的造型,古朴典雅的神韵独具艺术魅力。在进行"红楼"微雕艺术创作的同时,周长兴尝试石壶的创作也结出了累累硕果。1984年12月20日,周长兴在自己的工作室成功首创第一把微型《双身石壶》。他以砚石为原材料,砚石为珠光体,不易扎手,面为哑光,成壶后外观颇像紫砂。他潜心于石壶雕刻创作,融造型、雕刻、书法、绘画于一体,颇具实用、观赏与收藏价值。他自创石壶心法,根据材质条件,雕制出形神兼备、气韵生动的石壶,每把石壶蓄水后都能倒置而水不外流。他曾将造型美观、大小不一的十几把石壶平整堆叠成高高的宝塔,让观者惊叹不已(图1-22)。周长兴创作的石壶,声名远扬,但少有市场流通,主要为海内外藏家所寻觅。

周长兴的石壶创作，其特色是师法造化、追求自然。他喜欢体察各种动植物的生态，寻觅搜集各地珍奇异石，体会山水灵气，从中汲取创作源泉。在继承紫砂壶艺创作精髓的同时，利用石材可塑性的特点，精雕细琢，注意体现石材凝重的特质，融入文化内涵、艺术意境、雕刻技艺和个人风范，作品风格或率真豪放或含蓄细腻，形成了周氏石壶独有的艺术品格和魅力。他创作的花壶，抽象与具象糅合，形似与神似统一，并在造型构思、创作手法上赋予写意的特征；他创作的光壶，造型简洁，雕刻装饰得体，线条舒展流畅，轮廓周正挺括，结构纹丝严密，色泽醇厚古朴，堪称一绝。周长兴石壶的显著特征是：注重壶具的铭刻，在石壶表面上镌刻正、草、行、隶、篆，包括魏碑、金文、石鼓文、甲骨文等各体书体，还镌刻名诗雅言、花卉虫草等内容，这与中国文人清风高雅的内在特质相辉映，既体现了传统的笔墨神韵，又显现了作者的情趣和艺术素养。周长兴的石壶代表性作品如《大扁壶》《大三友束柴壶》《阴阳八卦大束竹壶》《大榕树桩壶》以及《双身石壶》等都是他的壶中精品（图1-23~图1-25）。

周长兴创作了大量石壶，大者重达3.5公斤，小者如花生粒大小，但仍然能做到流、盖、把为一线的精准。更微者如绿豆般大小的微壶，重仅0.24克，壶盖宛若砂粒，须用镊子轻揭壶盖。壶盖开合自如，光洁圆润，功能齐全。壶内同样能注水，壶口流水细如发丝而畅通，可见周长兴功夫之精深、独运匠心。

第五节　技艺传承　石刻"红楼"

将文学巨著微刻在千奇百怪的名贵石头上与《石头记》遥相呼应，这是自《红楼梦》问世以来全国的首创，也是一种了不起的创意。在20世纪的

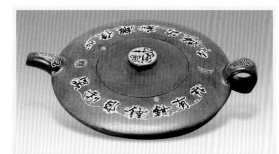

图1-23 《大扁壶》

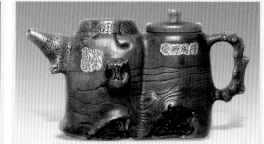

图1-24 《木瓜提梁壶》　图1-25 《双身壶》

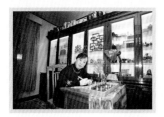

图1-26 女承父业

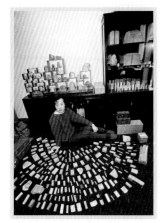

图1-27 周丽菊与整部石刻《红楼梦》

图1-28 周丽菊与部分石刻《红楼梦》

八九十年代，一位清秀温雅的女子付诸实施了，她就是周长兴的爱女、微雕艺术家周丽菊（图1-26）。

周丽菊自幼耳濡目染父亲的微雕艺术，8岁起便受父亲和海上金石名家的指点，练就了一手扎实的书法功底和微刻技艺，在父亲悉心指教下，用有机玻璃等材料学做钢琴、蝴蝶等微型小摆件。她15岁开始握刀刻石，秉承了父亲的聪颖天资和百折不挠、持之以恒的顽强毅力，与其父共创了浩繁的"红楼梦室内陈设微雕"工程，齐头并进、珠联璧合。父亲精心雕琢了数千件"红楼"陈设器物，女儿悉心镌刻了百万余"红楼"文字，携手创制出宏大的"红楼"艺术工程（图1-27、图1-28）。

为了熟悉和分析《红楼梦》，周丽菊反复研读名著。1989年至1991年，她用了整整两年时间，依据清代护花主人、大某山民、太平闲人的三家评注《红楼梦》的竖排繁体版本，以篆、隶两种字体将文学巨著《红楼梦》的107.5万字，镌刻在形、色、质各异的280块名贵彩石上。石刻书迹清晰工整，行款疏密有致，运刀精准有力，是我国首部名副其实的"石头记"。整部作品规模宏大、千姿百态，俨如一座"红楼"微型碑林。所用彩石均选自我国青田、寿山、昌化、东北等四大山系，包括田黄、大红袍鸡血、芙蓉等名贵石材。《红楼梦》石刻作品章回目录采用小篆字体，正文则以隶书刻制，每块石上均刻有各种纹饰，显得古趣盎然。而主要诗词单独陈列，组成诗词群，便于观者欣赏吟咏。其中第105回的4500字（图1-29），字的面积最小，每字仅为0.25平方毫米，约为米粒的65分之一，全部镌刻在一小块彩石上。有时微刻时不慎漏失一个空格、刻错一字或感觉不满时，她会毫不犹豫地将所刻文字全部磨去重刻，累计重刻约有4万余字，始终一丝不苟。最难能可贵的是，整个镌刻过程皆用肉眼直观刻成，并未借助于放大镜（图1-30~图1-33）。

图1-29 《红楼梦》第105回石刻作品

图1-34 石刻《终身误》

图1-30 《红楼梦》第54回~57回石刻作品

图1-31 《红楼梦》总目录120回石刻作品

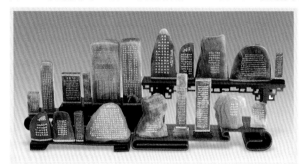

图1-32 《红楼梦》部分诗词石刻作品组合

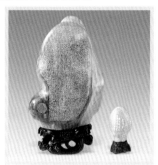

图1-33 《红楼梦》第1回全文刻在红色昌化石上，寓意《石头记》，并与绿色的回目石组成"怡红悦绿"意境

图1-35 《红楼梦》部分目录汇总，每块石材均包含一个意境

　　周丽菊在创作前做了大量的准备工作：首先依据章回的意境内容、文字的多寡选择石料；其次对石料进行造型加工后磨平、抛光和雕刻饰纹；然后计算每一章回字数总数与石料面积大小，在石头上排线划格，每块石头的线格必须与所对应的章回数字精确吻合，不能有丝毫差错；最后再动笔下刀。而镌刻中不仅要有过硬的书法功底，熟练的运刀技巧，意念还要高度集中，眼力清晰敏锐，一气呵成。

　　《红楼梦》石刻并不是简单机械地刻制在彩石上，这其中也蕴含了作者独特的艺术创意。周丽菊通过选材、造型、雕刻，创造性地巧用天然石材，有时将石头的天然花纹、图案与原著主题契合，有时以文字群排成图案刻制，力求接近《红楼梦》描写的意境。如为表现书中所述宝黛爱情终结的主题，作者选择了两片十分罕见的石材，该石材天然形成了一颗抹不去裂痕的"心"，四周似木，中间如玉，刻上《红楼梦》中一曲悲歌《终身误》，形象地揭示了原著宝黛木石姻缘破裂的悲剧（图1-34、图1-35）。她意识到如此庞大的微刻工程需要的是实力、财力、物力、魄力、精力、毅力和学历（包括学识、鉴赏和品位）。为了实现自己的梦想，她毅然放弃了自己的专业（周丽菊毕

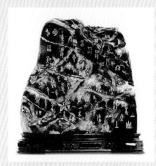
图1-36 甲骨文集字

图1-37 甲骨文残片

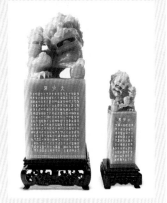
图1-38 《大克鼎铭文》《小克鼎铭文》

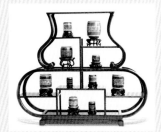
图1-39 《石鼓文》微雕陈设

业于上海中医药大学），辞去工作，全身心地投入到"红楼"石刻中。将世事的繁杂、喧嚣、诱惑置之度外，她起艺名"石梦"，忍住常人难以想象的寂寞，每天按计划严格完成千余石刻字数，至今她还为当年过度劳累落下的严重颈椎病而饱受折磨。

完成了《红楼梦》石刻，周丽菊并没有停下前行的脚步，她仍然探索不止、辛勤耕耘，用数年的时间以我国历代书法艺林名家中的碑帖为蓝本，以中华民族古老的书法艺术发展为脉络，用微雕石刻技法创作出《微型历代碑帖刻系列》。作品以甲骨文、金文、石鼓文、汉隶等，刻制了历代碑帖30余件。她思考再三决定选用与所刻内容相对应的形、色、质不同的石材，如甲骨文刻在质地斑驳、形似出土甲骨的昌化石上，石鼓文刻在微型石鼓上（图1-36~图1-42）。追求形同神似的同时，她通过对各种碑帖手摹心追的反复研习，力求体现出"以刻刀传承书艺"的理念。此外，周丽菊还与父亲合作，共同创制了以历代古玩器物为主要内容的微雕造型作品《华夏之宝》，为弘扬中华传统文化，创新微雕艺术，做出了自己的贡献。她也因此被选入《中国人物年鉴》《当代中国工艺美术品大观》等多部丛书。

周长兴曾说：我感到十分欣慰，我的微雕事业有了"父艺女承"的传续。周氏父女的微雕微刻作品充分展现了中华数千年文明史，展示了中华民族传统书法的艺术魅力，两者交相辉映，焕发出璀璨夺目的光辉。

图1-40 《墙盘铭文》

图1-41 《曹全碑》

图1-42 《乙瑛碑》

图1-43　周氏父女赴日本展览时与日方人士合影

图1-44　周氏父女在香港海洋公园留影

图1-45　三次荣获"中国工艺美术大师作品暨国际艺术精品博览会金奖"

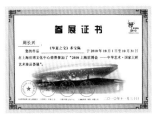

图1-46　参加"2010上海世博会——中华艺术·国家大师艺术珍品荟展"

第六节　叹为观止　影响深远

　　周长兴文化内涵厚重、技艺精湛、呕心沥血，积数十年心血和精力创作的传世经典之作"红楼梦室内陈设微雕"、《华夏之宝》多宝格，规模宏大、气势磅礴。自20世纪80年代以来，周长兴的"红楼"陈设、多宝格与周丽菊的石刻《红楼梦》，先后联袂在美国、日本等国家和中国香港、上海等地区展出（图1-43、图1-44），屡屡引起轰动，展品常成为举足轻重的镇展之宝，摆放在展厅的显著位置。每次艺术展览会上，他们的作品面前，观众熙熙攘攘、人头攒动、络绎不绝，有时甚至围得水泄不通。一些国家领导人、海内外宾客、社会文化名流观赏后，都异常地惊讶并啧啧称奇！华裔观众在作品中看到既熟悉而又亲切的中国传统文化时，一种炎黄子孙一脉相承的传统文化在共鸣呼应。《华夏之宝》多宝格被赞誉为"台屏上的微型博物馆"，是"真正的国宝级艺术珍品"。

　　大量的海内外媒体报纸杂志也作了专题报道。1988年、1989年《上海文化年鉴》连续刊载介绍，《人民日报》海外版、《中国日报》海外版、美国《世界日报》、法国《费加罗报》《人民画报》《上海画报》、日本NHK电视台、香港凤凰电视台、亚视台也都纷纷给予报道。中央电视台拍摄的作品光盘被文化部作为文化礼品赠送国外要人，近20余家媒体拍摄制作了"周氏微雕艺术"的光盘。1991年7月，周氏父女携作品首次东渡扶桑参加"中国艺术展"，引起日本各界极大兴趣。1993年11月和1994年8月，周氏父女二次应邀赴香港参加"红楼梦文化艺术展"，盛况空前，观众达20万之多。周长兴两次荣获"上海市民间艺术特等奖"，与其女周丽菊共同创作的微雕作品荣获"上海市工艺美术精品奖"，两度刷新大世界吉尼斯世界纪录，三次荣获"中国工艺美术大师作品暨工艺美术精品博览会金奖"。周长兴分别于2004年和2006年被授予"上海市工艺美术大师"和"中国工艺美术大师"荣誉称号。辛勤的创作使得获得了微雕艺术上的成功，近些年来作品获得了无数荣誉（图1-45、图1-46）。

　　2003年9月3日，"七宝周氏微雕馆"在千年古镇七宝老街建立。周长兴的"红楼梦室内陈设微雕"、石壶作品和收藏的名贵奇石以及《华夏之宝》多宝格，周丽菊的整部石刻《红楼梦》《微型历代碑帖刻系列》被完整地陈

图1-49　与著名国画家唐云合影

图1-50　与上海博物馆原馆长马承源合影

图1-51　与台北茶艺专家范增平合影

图1-52　周长兴与外国友人交流的生活照片

图1-53　与紫砂壶名家蒋蓉切磋壶艺

图1-54　2011年著名漫画家郑辛遥为周长兴速写并合影

列在馆内。如今，"七宝周氏微雕馆"作为七宝古镇的旅游景点和常设特色展览，让广大的游客和文化艺术爱好者近距离观赏，大饱眼福。周长兴的作品早已成为国内外收藏家之珍爱，一些作品曾被日本池田大作、中曾根康弘及泰国总理、香港著名实业家霍英东和国家原副主席荣毅仁收藏（图1-47~图1-54）。

《华夏之宝》多宝格是中华民族历史文化的浓缩，也是历代艺术珍品的结晶。周长兴偕同女儿，开创了中国工艺美术领域中新兴的"红楼"微雕艺术，也用微雕艺术雕铸着自己绚丽多彩的人生，为我们的中华文化奉献稀世瑰宝！

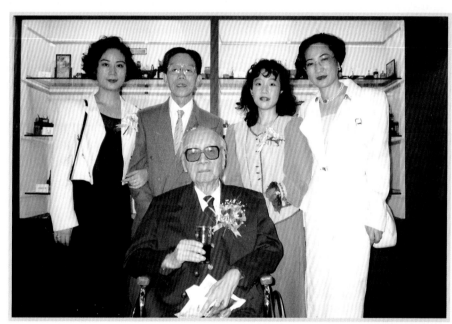

图1-47　1993年在香港举办展览时周氏父女与国画大师刘海粟合影

图1-48　与红学家冯其庸合影

大师技艺

中国工艺美术大师周长兴的微雕艺术创作，源自于绵延数千年的中国传统文化，这是他取之不尽、用之不竭的源泉。在悠悠岁月中，他潜心致力于微雕艺术的创作和研究，将毕生之心血、精力，耿耿于弘扬中华传统文化，数十年持之以恒，探幽古之传统工艺，精微创制历代文物精华，作品日积月累增至近万件。精诚所至，金石为开。周长兴以他坚韧执著、百折不挠的毅力和顽强的拼搏精神以及超人的技艺，开创出超越前人、领先当代的微雕艺术，他用自己的微雕艺术征服了世人。

第一节　精诚所至　金石为开

周长兴将自己的微雕艺术作品，涵盖了中华文化数千年的历史文明，冠以"华夏之宝"，非一般人敢为，而周长兴却担纲做到了。若没有他数十年如一日持之以恒的不懈努力和追求，没有他从小铸就的精确、一丝不苟的技艺，没有与生俱来的超人智慧和尽善尽美、完美主义的挑剔，就不可能有鸿篇巨制"红楼梦室内陈设微雕"和《华夏之宝》多宝格的成功。他的微雕作品所涉及的题材内容以及材质，大多以石材为主，以其它材料相辅，但凡是传统工艺美术的品种他几乎都涉猎、尝试过。儒雅的外表下，掩藏着一种"可上九天揽月，可下五洋捉鳖"的胸襟和气魄，他认为从事艺术创作要广博精深、志向高远、神思飞扬。他所进行的微雕艺术创作可谓是集数千年传统文化艺术精华之大成，浓缩再现了璀璨多姿的中华文明历史。

1. "红楼"微雕艺术横空出世

中国是一个历史悠久的文明古国，地大物博、广袤富饶，大地山川的钟灵毓秀，历史文化的深厚积淀，孕育和形成了源远流长、博大精深、灿烂辉煌的传统文化。曹雪芹的生花妙笔造就了文学巨著《红楼梦》，揭示了钟鸣鼎食的封建贵族由盛至衰的历程，是千古不朽的名作。小说内容刻画丰富庞杂、人物鲜活、思想深刻、艺术精湛，给人以强烈的感染力和震撼力，把中国古典小说的创作推向了高峰，其反映社会生活的广度和深度，享有封建时代的"百科全书"之誉。《红楼梦》除精心刻画了一系列深入人心的艺术形象外，中国历代丰富的器物造型的描述也别具匠心，展示了相当丰富的奇珍异宝，

其涉及的工艺美术门类之广博，几乎囊括所有传统工艺美术品类。

周长兴对《红楼梦》及其作者曹雪芹身世的悉心研究，对《红楼梦》原著精髓的深刻把握，对《红楼梦》一系列经典人物艺术形象的鞭辟入里的领悟，研究通晓历代珍贵文物的形制，熟悉明清时代的家具陈设、文房四宝、琴棋书画的传统文化，旁征博引、触类旁通，这些都是他成功着手"红楼梦室内陈设微雕"的基础和关键。通过对曹雪芹笔下的红楼人物与他们的生活环境进行深入严谨的分析考证，力求使微雕艺术作品符合原著精神。他以大胆丰富的想象力和创造力，施以鬼斧神工，将怡红院多宝格作为最初的表现载体，将"红楼"陈设中的艺术珍品形象地微雕成栩栩如生的艺术珍奇，精确地创制在世人面前。这些作品不是一般工匠式的机械仿古仿制，而是极富意趣、极有创意的创制。石破天惊看"红楼"，周长兴创制了一系列的场景陈设微雕，采用5：1、10：1和20：1三种不同比例，奇妙构思，涵盖了《红楼梦》大观园中的怡红院、潇湘馆、秋爽斋、稻香春、栊翠庵、衡芜院、天香楼。"红楼"宅院依据人物身份性格配置的几案桌椅、古董玩器、摆件竖屏等，微缩制作在尺许空间内，一居一室内摆放数十件器具物品，让人置身于《红楼梦》大观园的意境中。曹雪芹笔下的人物居室以及器物陈设，被模拟还原成可触目观赏的微型艺术珍品乃一大创举和奇观。

2.《华夏之宝》多宝格惊世骇俗

中华文化源远流长、争奇斗艳，以历代文物为载体，将中华泱泱数千年文明史，微缩在方寸之间，展现于手掌之上，国内有如此规模与水准的多宝格凤毛麟角。将自古及今的中国历代珍贵文物以精微地微缩，具象化或抽象化生动地再现，而非随心所欲，周长兴有所考证、依据和凭证，使之真正达到了"无一物无来历"。为此周长兴历经几十年的殚精竭虑、卧薪尝胆、精雕细琢，对自己的微雕艺术作品进行了整体的构思和设想，涉及领域不断扩展、扩张和不断丰富，最终形成了品种系列化。周长兴由"红楼梦室内陈设微雕"启发，将视觉延伸扩展至中华数千年的文明史，探究历代文物之精华，将"红楼"室内陈设不能容纳的文物精华，浓缩再现于《华夏之宝》多宝格中，于是《华夏之宝》多宝格也就隆重登场，引起世人瞩目（图2-1）。

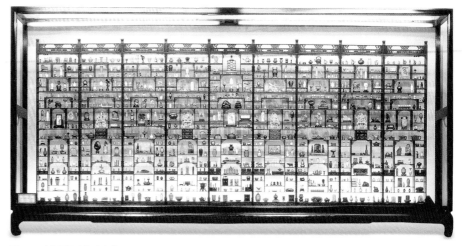

图 2-1 《华夏之宝》多宝格

　　周长兴见闻广博，他以大胆丰富的想象力，借鉴故宫漱芳斋内的多宝格形制，创制了独特的多宝格形式，以承载创制大量丰富的历代文物珍宝。多宝格原是清宫廷内部的一种与屋宇连置的装饰性较强的装修，它巧妙利用间格横竖大小不等的格式空间，造型别致、错落有致地贮藏、陈列和展示各种古玩珍宝。从相关著述中可以了解到，人们将多宝格或置于案上作为清供把玩，或制成似书柜造型的落地格式框架，款式多样，富丽华贵流行于清代上层社会，因此"多宝格"又有"百宝架""博古架""什锦格子""集锦格子"之称。后来随着清代家具的逐渐演进，多宝格逐渐脱离于室内建筑的组成部分，形成具有独立的形制。

　　周长兴巧妙地综合运用清代多宝格的形制，设计创制了可灵活组合拼接、拆卸，可置于长案上陈列和观赏的多扇直格式多宝格。《华夏之宝》多宝格是由"红楼梦室内陈设微雕"诸多庞杂的珍宝陈设衍生出来的，其最大的特点在于多宝格中整合聚集了历代文物珍玩，并以一定规模呈现展示出来。周长兴是《华夏之宝》多宝格形制的总创意设计师和制作大师，随着微雕艺术作品的逐年递增，迄今他已创作了六代台屏式多宝格，格内陈设了庞大繁杂的历代百件或千件以上不等的微雕艺术珍品，近看琳琅满目，远观气势磅礴，令人赞不绝口。每件器物都精雕细刻，用料讲究，形象逼真，玲珑剔透，比例精确（表一）。

表一：六代《华夏之宝》多宝格代别、作品统计与完成时间

	代别	作品件数	完成时间
《华夏之宝》多宝格	第一代	150	1987 年
	第二代	180	1990 年
	第三代	365	1994 年
	第四代	800	1998 年
	第五代	1111	2004 年
	第六代	1234	2009 年

　　周长兴对《华夏之宝》多宝格微雕工艺精益求精，对每一件作品都极其严密精细，是一个对作品极其挑剔的完美主义者。他不满足于已成型的作品，与时俱进，不间断地淘汰更新，不断地自我挑战和超越，每年更换原作品内容 5%，每次都以崭新的艺术风貌呈现。多宝格内的作品精巧精致，蕴含着深厚的历史文化内涵，耐人寻味，经得起行家们挑剔审视的目光。国内著名青铜器专家、上海博物馆原馆长马承源先生非常赞赏周长兴的青铜器微雕作品，因而特意为"七宝周氏微雕馆"题名。

　　周长兴承载的这项巨大工程，跨越漫漫岁月的磨砺，支撑他的是矢志不渝的使命感。数十年中他不断地用生命熔铸进他的微雕艺术世界，无怨无悔。他自称来到这个世界上就是为了完成这样一个浩大的工程，这是上苍赋予他的特殊的人生使命。

　　探究、剖析神秘的《华夏之宝》多宝格中的珍宝，究竟如何呢？以第六代《华夏之宝》多宝格为例，整个格由 9 扇直格组成，高 70 厘米、宽 20 厘米、长 200 厘米。作品微缩创制内容从 7000 年前的新石器时代起，终于清朝。格内共置历代古玩器物凡 1234 件。格中按照历代顺序的发展脉络，有远古时期的古陶和彩陶、红山文化玉器、夏商周时期的青铜器、秦汉时期的漆器、唐代三彩、宋代瓷器、明清时期的景泰蓝、金银器以及文房四宝、琴棋书画、紫砂器等。每一件作品的样式均从历代文物的古典造型中，取其有一定代表性的款式为范例。他以雕刻为主，着色为辅，精准

地运用了浮雕、圆雕、镂雕技法，作品形态各异、造型生动、刻工细腻、雕艺精美，大者如盈握，小者如芝麻粒。器物上的纹样、铭文和图案逼真，既体现了华夏先祖的文明和非凡的创造力，又尽显周长兴高超的艺术构思和微雕技艺。

超大型台屏式《华夏之宝》多宝格，这项复杂而大型的作品，是周长兴几十年来呕心沥血之结晶，浓缩了中华民族数千年的文明史。《华夏之宝》多宝格同时创下了三个"唯一"。

其一：中国唯一的以这样规模与水准的微雕巨作《华夏之宝》多宝格，举世无双。

其二：中国唯一的真正意义上的微型博物馆，把数千年从新石器时代至清朝有代表性的文物珍宝聚集在有限的空间里，并予以有序地整合。

其三：中国唯一的微雕作品中的微中之微，重量从最大的几十克至最小的只有0.03克，通高均不过几厘米，各类微型器皿都能做到轮廓清晰、纹样秀美、精密光亮，具有形神兼备、古意盎然的非凡气质。

第二节　千山万壑　富甲千石

周长兴是我国工艺美术微雕行业中善于运用各种材质的高手，他的微雕作品创作材质涉及金属、象牙、石料、竹木等各种门类，但究竟选择以什么材质的原材料作为创作《红楼梦》的陈设微雕作品呢？对各种材质长期的认知和丰富的实践经验，让他作出了最终决断——这就是《红楼梦》原名《石头记》，冥冥天意已经让他自然地选择了石头。独特的石料是他微雕艺术的基础，可用来制作微雕的石料虽然众多，但要经过选择，选出软硬适中、质地细腻、表面光滑、纯洁无瑕、不涩不腻的石料却不容易。石头的化学性质决定了石头性能的稳定程度，所选石料必须经受各种侵蚀，恒久不变。石头的世界洋洋洒洒、名目繁多，利用石头的形、色、质、纹，可以将作品的材质特点逼真地表现出来，如铜器的金属质感（包括青铜器的锈蚀斑），瓷器如水晶般的光泽等。尤其是四大山系的石头，有的似玉之质，有的似虹之色，十分美观。以石为载体，石易入刀、加工，而诗书画印在石上也能完美地呈现。

图 2-2 韩天衡题字

图 2-3 "千石斋"获得中国茶文化申城十项之最

周长兴选择用什么材质是在实践经验中获得的,早在20世纪80年代初期,在人们对石材还不经意的时候,他已经有的放矢地搜罗起全国各地的好石材,在青山绿水之间搜寻着自己需要的石头。他平素省吃俭用,却到处挑石买石,始终觉得"材到用时方恨少"。在如今大家一窝蜂地寻觅石材时,周长兴已经拥有十分丰富的奇石异材了。他在上海石材市场上是很有名气的,看到店家或摊主藏有自己喜欢的石头,只要买得起就毫不犹豫地购得。可是,能适合使用的好石头却不容易找到,往往可遇不可求。比如,《红楼梦》小说中第1回提到的青埂峰奇石,周长兴寻觅了20多年才慧眼发现,急忙高价购得。这是一块很罕见的青色孔雀石,经周长兴稍加雕刻后,形成了一座逼真的仙山奇峰。真是"踏破铁鞋无觅处,得来全不费工夫"。

周长兴雅号"石翁",别名"石痴",居室名为"千石斋",可想而知他爱石之情的浓烈,拥有石材之丰富,确非一般人所能理解。周长兴长期与石头打交道,对石头有独特的理解,是相石觅石的高手,在识别石头高下和驾驭石头的用途上,显得轻车熟路。他手感异常灵敏,任何质地的石料经他上手一摸,就能感觉出其品质优劣。他的思维敏捷,擅长对物质的本质进行深入研究和分析,对石材有超乎常人的理解和认识,甚至能对石材成分通过分子的结构原理进行深入剖析。他稍有闲暇,便愉悦地把玩一块块来之不易的石头,心中怡然自得(图2-2、图2-3)。

人到中年以后,周长兴的微雕艺术用料基本采用石料,而大多数石料采用了我国著名的四大山系石材:浙江的青田石、昌化石,福建的寿山石,东北的巴林石等质地贵重的材料,这使得这些微雕艺术品更显珍贵,也更具收藏价值。经过不懈地实践,他发现泛绿的昌化石是制作青铜器的好材料,洁白的寿山石、淡青的青田石制作瓷器再好不过,茶色的银河石是制作陶器的不二选择,半透明的芙蓉石是仿制玉器的最佳,朱褐色的巴林石制作石壶与宜兴紫砂壶难分伯仲。一般观众在观赏了周长兴的作品后,无法想象到那些庄严肃穆又显得非常华贵的青铜器是石头制成的,那些花纹原始、颜色古朴的彩陶是石头做的,那些光亮如镜、晶莹滋润的五大名窑瓷器是石头做的,那些茶香飘溢、形态各异的紫砂壶具还是石头做的。在创造性地巧用石头微缩仿制历代文物精品的成就上,可以说,周长兴确实是全国独一无二的名家大师。根据石质、石纹、石形和石色,周长兴物尽其用、

因石施艺。每当选中石头后，选择相适应的题材，确定准备创作的作品造型时，他已成竹在胸。有句俗语叫"巧妇难为无米之炊"。周长兴却总能根据材质的特点来构思设计，让材料更好地表现作品的艺术魅力。周长兴囤积的大量石料，独特的取材和构思，使他游刃有余地实施着自己的微雕作品创作（图 2-4 ~ 图 2-10）。

图 2-5　寿山石（荔枝冻）及其成品《官定窑瓷（莲瓣温壶水注）》

图 2-6　绿色昌化石及其成品《青铜器（角鸟兽觥，鸮纹觥、钟）》

图 2-7　银河石及其成品《彩陶壶》《石壶》

图 2-8　青田石及其成品《龙泉窑（双凤耳盘口瓶）》

图 2-9　巴林石（金黄石）及其成品《哥窑壶》

图 2-10　寿山石（荔枝冻）及其成品《玉璧》

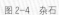
图 2-4　杂石

第三节 "要做"何为 "能做"何品

 周长兴在创作《红楼梦》微雕陈设作品前，首先需要解决两个本质性的问题：一、这件作品需要做吗？即使很需要这件作品，如果现有的条件不成熟，那就暂不动手。二、这件作品能做成吗？这必须在"需要"与"可能"之间比较一下。如果作品有能力做得出来，但作品本身与创作主题相去甚远，那么暂时也不要做。周长兴的态度很明确，人生的时间十分有限，不能将宝贵的时间白白浪费掉了。于是只有想要做而且能做的作品才可放手创作。虽然他已经规划好《红楼梦》陈设微雕内容，但《红楼梦》小说中已经描述过的各类陶器、玉雕、青铜器、瓷器、文房四宝、琴棋书画等20个部类、327个品种，多达5600余件器物（图2-11），只能找那些最具有代表性，而自己想做又一定能做的开始动手。为此，周长兴熟读《红楼梦》，许多章节都反反复复诵读并牢记在心、成竹在胸，然后才确定具体题材，选用石料材质，精心设计主题，进入制作阶段，雕刻器物时任何一个细节也不能疏忽。至于周长兴创作庞大的《华夏之宝》多宝格微雕艺术工程，因要反映中华数千年文明史，展现历代文物器皿，则需要更多考虑到作品的侧重点与特点——选择中国历史上的什么文物？

 同样一块材料，由于各人的审美观念、艺术修养和技术特长的差异，加上创作意图和表现技法的不同，会创作出完全不同的艺术品，因此独特的构思就成了微雕创作的关键。

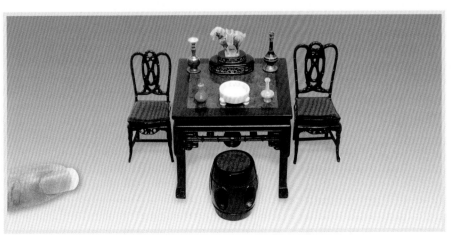

图2-11 《红楼梦》微雕陈设之一

第四节　得心应手　事半功倍

古语云："工欲善其事，必先利其器。"周长兴对工具的讲究是一般人难以想象的。他青年时代便精通钣金工的造型和变形等诸般技艺，这些技艺成了他实现微雕艺术的重要技术手段。粗笨的工具只能带来粗糙的工活，一般的工具只能制作一般的作品，精细的工具才能制作出精微的作品，奇异的工具才能创造出独特的作品。对微雕艺术来说，要根据不同的材料选择不同硬度的刀具。周长兴的刀具都是自己设计磨制的专用刀具和工具，磨制刀具也是微雕艺术创作的难点，刀具磨成了，微雕艺术就成功了一半（图2-12~图2-26）。

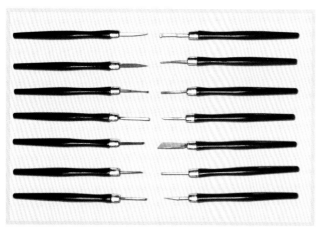

图 2-12　刻刀

图 2-13　刻刀

图 2-14　磨头

图 2-15　磨头

　　周长兴的作品之所以精微而独特，取决于他所使用的独特工具，这些工具不可能在工具专卖店买到。周长兴拥有很多各种改革创新甚至自创的工具，包括各种刀具、磨具、锉刀、钻头、钳子以及奇形怪状不知名的工具。比如他在做微型花瓶时，瓶口钻洞的工具就是自己打磨特制的，带有一定弧度的微型钻头和磨具，能深入瓶内进行钻孔与打磨。他能把一个花生米粒大小的花瓶，不仅花瓶沿口的厚度打磨得薄若蝉翼，内壁也打磨得又光又滑。

　　在周长兴的家中，至今保存着 20 世纪 50 年代制作的一套微型不锈钢工具：一套活络扳手、十几把钳子（包括鲤鱼钳、尖嘴钳、扁口钳）等。既是艺术观赏品，又是实用工具。这些微型工具中有几样仍然在使用，极为珍爱。

图 2-16　镊子钳

图 2-17　刀片

图 2-18　油石（磨刀石）

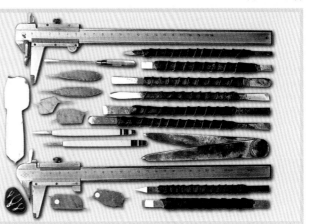

图 2-19　游标卡尺及自制工具

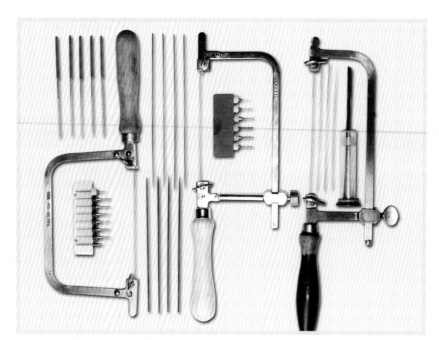

图 2-20　钢锯、锯条、钻头、锉刀

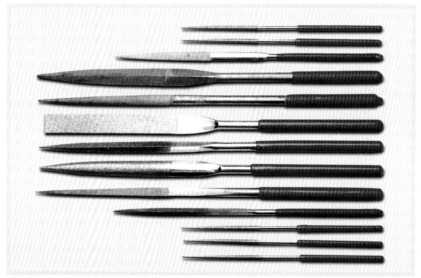

图 2-21　什锦锉

图 2-22　麻花钻头

图 2-23　磨头

图 2-24　游标卡尺的妙用

图 2-25　机械工具

图 2-26　放大镜

第五节　力求创新　精心创制

　　周长兴从 9 岁开始学习工艺美术，至今已到耄耋之年，他把工作的业余时间和退休的所有时间都融入到工艺美术之中。纵观中国工艺美术史，他的作品"红楼梦室内陈设微雕"和《华夏之宝》多宝格是绝无仅有的。

　　观赏周长兴的作品，既能体会作品的厚度，又能认识作品的高度。作品中所展现的是数千年中华文明的源流，犹如重温一部厚重的历史教科书，这是前人的工艺美术作品中不能全面表达的。由于周长兴的微雕艺术是前无古人的，他的微雕作品自从问世以来，就产生了褒贬不一的各种争议。有的人不相信他瘦弱的身躯蕴藏了这么大的能量，居然能创作出近万件的微雕作品，且每件作品几乎都甚为精微，其质量在全国微雕艺术家里是独一无二的。只有熟悉他的人才知道，周长兴是几乎没有休息时间的，甚至他都没有时间关注世人对他的议论。退休前，他除了工作就是微雕；退休后，他简直与微雕艺术融为了一体，废寝忘食、执著地着手"红楼梦室内陈设微雕"工程和《华夏之宝》多宝格。

　　周长兴对《华夏之宝》多宝格的最大贡献在于做好了"整合"。首先传统工艺美术的品种他几乎都涉猎，并都勇于尝试。博物馆所流传下来的历代文物、相关专业书籍和《红楼梦》小说中所记载的各类经典文物器皿，以及图片资料所表现出的各式器物的平面造型，经过周长兴脑海里反复地"整合"再创作后，创制成了一件件按实物比例缩小、形象逼真的微雕作品，以其精准的技巧、严谨复杂的过程完美地再现了历代文物精华内容。其次，陈列在多宝格里的他所创制的各类庞大的文物艺术珍品，都被他有序地、错落有致地配置在格内，形成一种宏阔的气势和扣人心弦的感染力。

　　周长兴在制作一件精美的微雕作品时，需要经过材料的造型磨制、抛光、上色等一系列工序，这些工序都是在经过无数次失败后总结研究出来的。周长兴的微雕艺术作品，大多取材于古书文字的描述和古物图片。他希望自己所有的微雕作品，力求接近原物、原色、原义。不但要求造型逼真，颜色也要毕肖。所以他的作品，整体虽微而不感觉势微，细致而不显得单薄。正如塑造艺术人物形象，虽然高度概括，但已然刻画出典型特征。

有技无艺是工匠所为，有艺无技是纸上谈兵，有技有艺的作品才有传世价值。周长兴的微雕技艺超群是因为他深刻理解了"技艺"的本质。在他心里，艺是灵魂，是构想，是创意，是内涵，是内功；技是手段，是实践，是技巧，是外延，是硬功。周长兴一生手不释卷是为艺，70年操刀弄石是习技。

从某种意义上说，周长兴大师是中华传统文化的一个传播者，同时也是中国工艺美术史上的一个创新者。

第六节　深刻体悟　寓技于巧

周长兴的"红楼梦室内陈设微雕"主要在于烘托人物身份、性格特征，以具象化的实物高度微缩，精细创制展现了《红楼梦》中具有一定代表性的人物室内陈设。"红楼"陈设乃以表现人物居室的厅堂为主体，充分显示小说中人物出身华贵、地位显赫的精致华美的陈设。

厅堂是周长兴在创作"红楼"陈设中所要考虑的首要空间要素，人物的日常活动场景以及人物的性格习性都在这空间氛围中展现出来。至于室内陈设家具，周长兴研究把握好明代与清代家具风格的不同，明代家具以造型古朴典雅为特色，结构严谨，线条流畅；清代家具承袭明代传统，从结构简练质朴，到繁纹雕饰镶嵌。周长兴设计的微雕明清家具充分体现了明清家具的形制特征，在中堂内所设置的长案桌椅，或简洁或纹样雕镂精细，精致华美，体现了人物身份的不同特征。

在曹雪芹生活的时代，康熙、乾隆皇帝等的汉字御笔题匾遍及天下，研习汉字书法也成为满清贵族子弟的学养，逐渐成为他们融入华夏民族文化的一大传统。久而久之阅读汉文化传统经典、研习历代名人法帖，已经是满清贵族公子小姐所必要的学识修养，这从《红楼梦》大观园里的宝玉、黛玉、宝钗、探春等结社赋诗的雅趣才情中可以看出，亦可从他们厅堂器物的常规摆设中看出主要人物的嗜好。周长兴注意到这一历史文化背景，"红楼"里的主要人物摆设、文房四宝和琳琅满目的书架必定成为不可或缺的重要陈设。

周先生设计制作的微雕《红楼梦》室内陈设，都以体现主要人物的厅堂兼书房为主体，室内摆设均有明清风格的家具、文房四宝、历代文物珍玩等，既符合一定的历史环境，体现贵族大家庭生活习俗的共性，又有人物个性相

异的嗜好，以显示人物性格和身份特征的异同。如贾宝玉的华丽富贵、黛玉的书卷气质、薛宝钗的藏而不露、贾探春的雍容大气、妙玉的茶饮才艺、李纨的勤勉教子，都在周长兴的作品中非常生动逼真地被刻画创制出来。周长兴对《红楼梦》的深刻感悟和理解，都体现在了他所创作的微雕陈设系列中（图2-27~图2-31）。

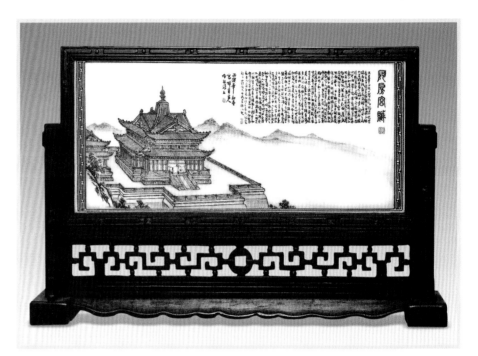

图 2-27　《阿房宫》插屏

图 2-28　《罗浮幻云》奇石插屏

图 2-29　天香楼山水屏风

图 2-30　天香楼室内陈设

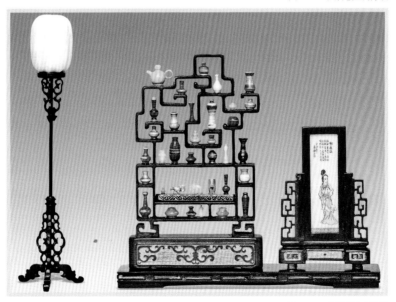

图 2-31　天香楼室内陈设

1. 红楼梦主要人物陈设

怡红院贾宝玉中堂

《红楼梦》中曹雪芹描写的各个主要人物的居室，详略侧重不同，通过人物活动的场景巧妙有序地展示了出来。贾宝玉是《红楼梦》中最主要的"主体"人物，是曹雪芹众多思想理念的主要承载者，是小说中最具典型意义的艺术形象。贾宝玉在大观园里是"群艳之冠"（脂砚斋语），"众星捧月"的第一主人公，是一个精神世界内蕴丰富而生活性格又极其复杂的典型形象。周长兴所设计制作的怡红院贾宝玉中堂，按10：1的比例精心设计制作，微缩雕刻制成。

周长兴依据小说中的描写，选择最能体现贾宝玉身份和性格、爱好的几件摆设和器皿，以及参照清代官宦人家中堂的摆设。在宝玉的中堂内，设置了红木长案、八仙桌、太师椅以及明清花瓶、盆景、供石等以及宝玉独有的《多宝格》陈设。如堂中安置长案桌椅，材质是酸枝木。长案体积较大，系置于厅堂供奉祖先牌位之神案，案前平凹处放八仙桌，用于陈放祭祀供品，桌两旁放两个太师椅，椅子座上垫有红毡。供桌中间放置黄鹤楼象牙屏风，屏风用小叶紫檀的框架材料镶嵌。供桌上主要的摆设有：名贵供石、象牙细刻《仕女图》、银龙瓶、梅瓶和造型各异的各色小花瓶。这些由周长兴新创制的各种古典摆设微雕作品，经过他一番错落有致的组合陈列，煞是美观可爱。宝玉的中堂，长案桌椅都极其奢华，雕琢精细，图案繁复，并放置着许多珍稀的摆件，以显示其尊贵独特的身份地位（图2-32~图2-36）。

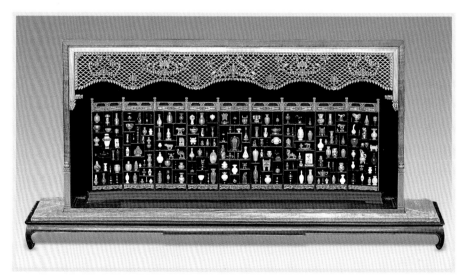

图2-32　宝玉《多宝格》

图 2-33 "红楼工程"中的怡红院陈设微雕

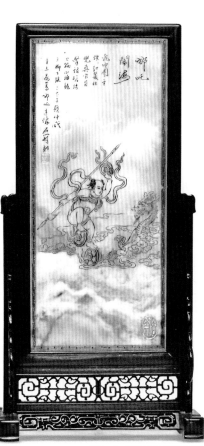

图 2-34 巧色巴林石落地灯 　　　　图 2-35 落地屏风《哪吒闹海》 　　　　图 2-36 宝玉书橱

以钧窑花瓶为例，周长兴的工艺流程如下（图2-37~图2-62）：

（1）选用青田或寿山石料，先剖割成需要厚度的片状。

（2）再剖割成方形长条状，然后继续剖割磨成八角状，再继续磨成十六角状。

（3）将磨成的石料夹在自己改制的多用钻床的夹头上。

（4）利用钻床的转速，在准备好的大小不等、粗细不一的各种类型的金刚石锉刀中选择需要用的锉刀，执在手中或平或斜地锉磨出花瓶的造型毛坯。

（5）细锉打磨花瓶毛坯，达到一定的光洁度。

（6）用高速钢刀片打磨改制而成的特殊钻头在瓶口打洞。

（7）用钢锯平整地截下花瓶坯件。

（8）用旧砂布和自己研制的高级磨料将花瓶坯件做光洁度打磨，要打磨到镜面光洁度（12级）。

（9）用自己调制的颜料上色。

（10）待颜料干透，再用旧砂布打磨到镜面光洁度后再上色。反复数次至对哥窑花瓶的制作满意为止。有的则利用石料巧色而无需上色。

图2-37　以上为一般石料

图2-38　石料开成片状后，再剖成条料

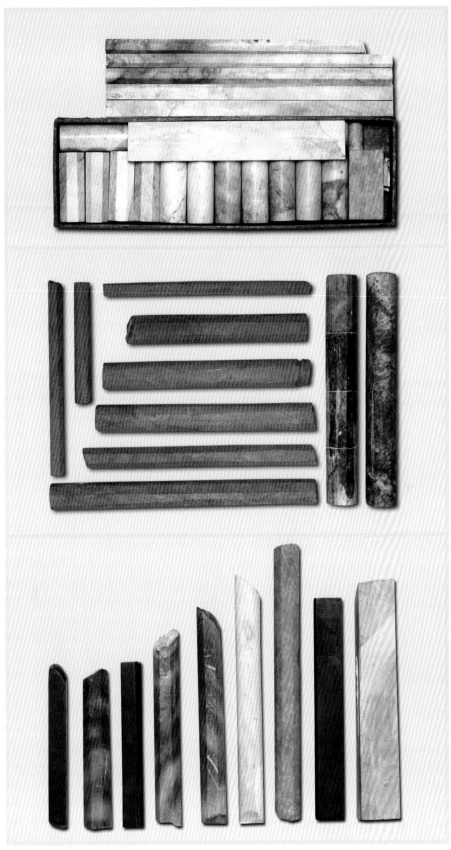

图 2-39　再磨八角形、十六角形和无形

图 2-40 车圆

图 2-41 各种工具

图 2-42 起肩、车口

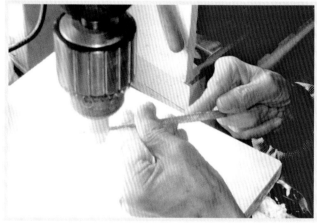

图 2-43 车孔

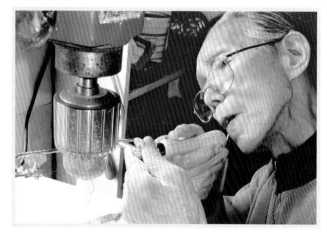

图 2-44 车瓶身

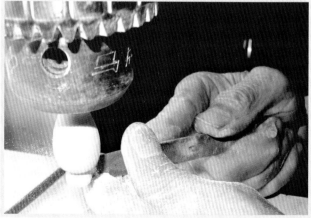

图 2-45 磨光

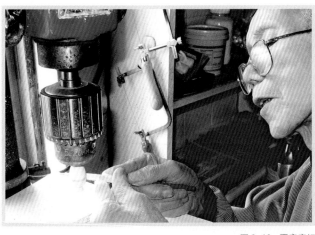

图2-46　再度磨细

图2-47　磨成镜面

图2-48　孔口磨光

图2-49　用镜反照、检验

图2-50　加细磨光

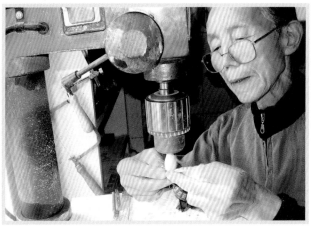

图2-51　最后检验成品

图 2-52　哥窑开片车坯

图 2-53　镗孔

图 2-54　检验

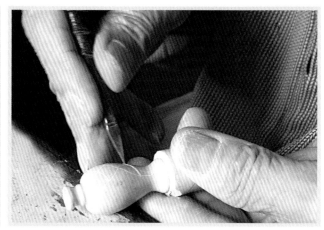

图 2-55　刻开片

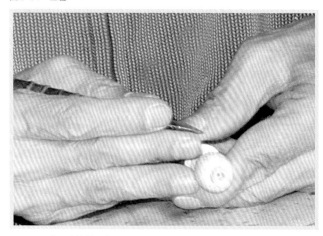

图 2-56　第二次补刻开片

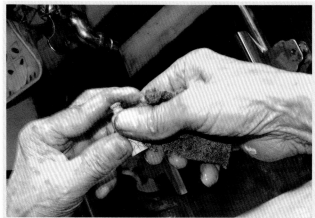

图 2-57　上黑色

图 2-58 修正开片

图 2-59 补开片

图 2-60 再抛光

图 2-61 再上黑色后与轧头料分开

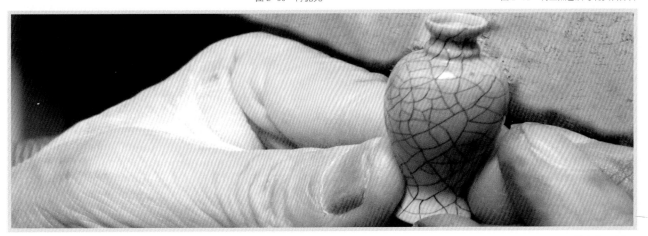

图 2-62 再检验成品后完工

潇湘馆

林黛玉是曹雪芹精心塑造的艺术精灵，她与宝玉荡气回肠的纯真爱情，永远镌刻在千万读者心中。但小说对潇湘馆黛玉居室的描写是简要的，在小说中是通过刘姥姥进大观园随贾母到各小姐居室走走所看到的黛玉居室的场景，只有寥寥几笔的简要勾画。因为刘姥姥看见窗下案上设着笔砚，又见书架上放着满满的书，刘姥姥认为："这必定是那一位哥儿的书房了？"周长兴设计的潇湘馆林黛玉的居室，选择了林黛玉具有代表性的几样物件摆设的场景。黛玉生前饱读诗书、性情孤傲、尤爱斑竹，周长兴设计安排了用斑竹制作的书架、茶几、竹椅，以及红木卧榻、煎药的药罐、焚稿的铜制火炉，笔筒内插笔如林，几案上摆放着插饰红梅用的花瓶等，还有高高悬挂着的鹦鹉架子。在一排用湘妃竹子精编的书架上，一叠叠比骨牌还小的线装书，封面贴签上题着《史记》《资治通鉴》等，如此细小的书也是周长兴亲手将一页页连史纸、宣纸装订而成，令人惊奇。此外还有林黛玉在园中葬花用的锄禾、花篮，都非常精微逼真，充分体现了人物的个性特征。周长兴在这里既突出了黛玉的书卷气，又展示出火炉、药罐、卧榻、花篮等人物的典型摆设，显示出黛玉多愁善感、纤弱又才华横溢的个性特征（图2-63~图2-65）。

蘅芜院

薛宝钗也是曹雪芹着力刻画的中心人物。她有着温柔敦厚的贤淑风范，雍容大方的高贵气质，艳冠群芳的美貌，广博出众的才识。她谙熟世故、绵里藏针、谨小慎微，既顾全大局，又善于笼络人心，将荣府上下的关系处理得游刃有余，是一个有着复杂性格、工于心计的封建贵族式的"淑女"。小说中有这样的描写："进了房屋，雪洞一般，一色的玩器全无。案上只有一个土定瓶，瓶中供着数枝菊花，并两部书，茶奁，茶杯而已；床上只吊着青纱帐幔，衾褥也十分朴素。"室内摆设素净简朴，周长兴在这里给宝钗的居室，设计了左右两边的大书柜，一个书柜，柜门半敞，居中长案上摆放着一块书画插屏、一块供石、四个小花瓶，案前桌子上还搁置着宝钗做女红的竹篾小扁筐，以显示其不重财物重诗书的风雅洒脱和贤惠（图2-66）。

图2-63　潇湘馆场景摆设

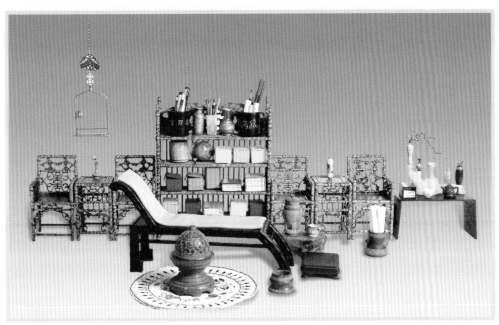

图 2-64　潇湘馆黛玉焚稿摆设

图 2-65　黛玉葬花摆设

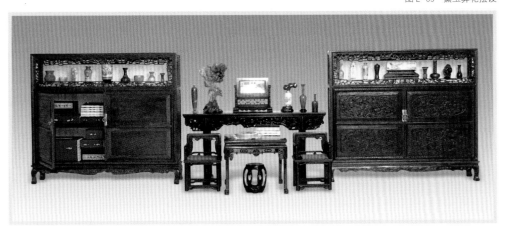

图 2-66　薛宝钗秀房摆设

秋爽斋

贾探春也是曹雪芹浓墨重彩塑造的又一个个性突出、形象丰满、性格复杂的艺术典型。她被赋予心高志大，与凤姐堪称荣宁贵族的"女中豪杰"，但她具有凤姐所不具备的远见、胆略、襟怀、智慧和文化底蕴。她平和恬淡而内里刚毅严正，观察事物清醒周密，处理问题准确独到，为周围人无人能及，有着贾府老少爷们所欠缺的精明的管理才智和杀伐决断的魄力。

周长兴选择最能体现探春风格的是硕大方正的八屉书桌，既体现她挥笔书写的风雅，又暗示她理财的才能；桌上摆放着笔筒、书卷、印玺、砚台、水盂、唐三彩、微型象牙插屏等。把探春居室的风格设计制作成大气、富贵和豪放，弥漫着一种疏朗、心志高远之气，以衬托其英气豪爽的性格特征（图2-67~图2-69）。

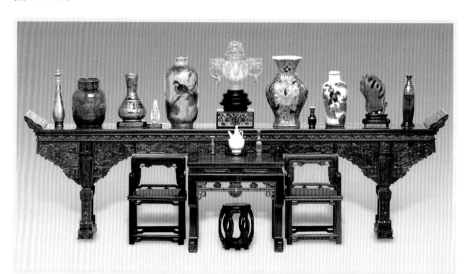

图2-67 探春中堂摆设

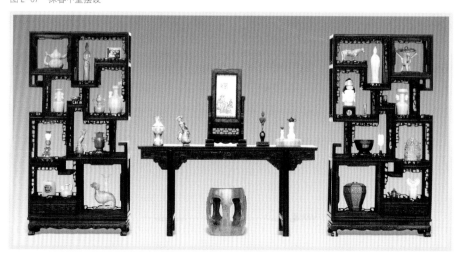

图2-68 探春居室古玩摆设

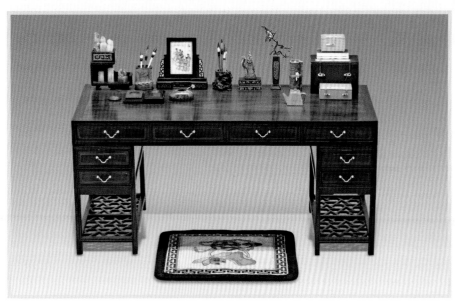

图 2-69　探春账台摆设

栊翠庵

妙玉是曹雪芹笔下之罕见人物，带发修行，但尘缘未断。她出身于书香门第的仕宦之家，极通文墨，才貌佳丽，举止飘逸。周长兴刻意设计制作了"贾宝玉品茶栊翠庵"的场景。妙玉自西门外牟尼庵迁居大观园，在栊翠庵修行，院内有洞禅堂、静室。贾母初宴大观园时曾到此品茶。该场景由 36 件小型器物组成，在造型奇特的弧形瘿木上有序地放置着（从左起）绿玉斗、白玉碗（碗内存放着相思豆）、红玛瑙碗、白定窑瓷碗、温茶碗、白瓷直筒（筒内插着拂尘）、佛手一对、红珊瑚、盆景、晋青瓷双龙壶、晋鸡头壶、书匣和手卷及花瓶、诗一首（诗曰：明月伴君子，香茶留佳客）、紫砂提梁壶一头、白瓷碗一对（下有托），案前中间有一石圆凳。右首有宋代宫廷式长沙注子放在火炉上，下有圆石垫，前设木墩一个，上有鬼脸青瓮一个（瓮内存有五年前妙玉在玄墓蟠香寺收的梅花上的雪），——瓮是一种深青色的釉瓷；左首有白瓷茶叶瓮一个（内存老君眉茶叶一瓮，是妙玉特地为老祖宗贾母所备），博古茶具一套。如此古雅的设局，是根据主人公特有之身份、处境、性格和气质而设。妙玉擅长茶饮与茶艺，有洁癖之嫌，故而远离尘世，少于俗交，其茶饮上所用之器，皆涉及典故，语藏玄机，含意颇深。拂尘是妙玉身份之证，绿玉斗是妙玉日常心爱之饮具，十分贵重之物。妙玉对宝玉早有暗恋之心，但无接近之良机，今日难得来此，故而有用绿玉斗献茶于宝玉之举。周长兴

用心创作了栊翠庵陈设，尤其极为精致地制作了拂尘、绿玉斗等具有人物个性特征的器物。（图 2-70~图 2-75）

图 2-70 《拂尘》

图 2-71 《汤提点》

图 2-72 佛事摆设

图 2-73 《美人觚》《绿玉斗》《匏器》

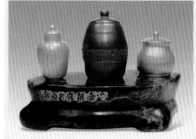

图 2-74 《茶叶罐》(左、右)《白雪红梅甘露一尊》(中)

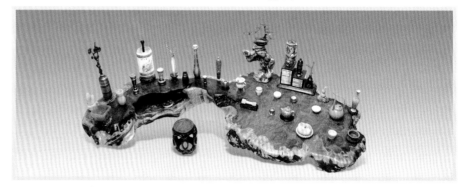

图 2-75 贾宝玉品茶摆设

稻香村

稻香村是李纨住处，僻处一隅，竹篱茅舍，"富贵之气一洗皆尽"，合于李纨清心寡欲、自甘寂寞的心境。周长兴在李纨稻香村的居室中，安置着风格简朴的明式家具，长案上搁置着象征贾兰今后仕途攀高的山水图插屏，造型简洁的各式花瓶，孤零零的小松树盆景，暗示着李纨的孤独贞洁。台桌上安放着紫砂壶，哥窑茶罐、定窑茶碗各一，表明了李纨虽然过着清净安宁的生活，但室内用具还是显示出其尊贵的身份（图 2-76~图 2-78）。

图 2-76 《细刻仕女》

图 2-79 《云板》

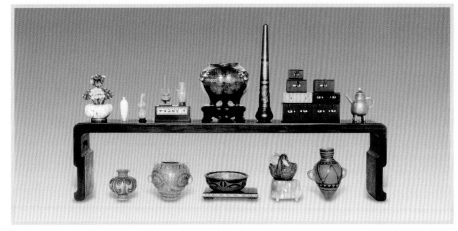

图 2-77 稻香村室内摆设

图 2-78 稻香村中堂摆设

2.《红楼梦》单件作品赏析

云 板

云板在《红楼梦》小说中只出现过一次，并十分奇异地与天香楼秦可卿的命运联系在一起。当秦可卿命丧黄泉时，"二门上传出云板，连叩四下，正是丧音"。但这个云板的形状在小说中并没有具体描述。这块云板究竟应该是什么形状呢？周长兴翻阅研究了大量文物资料，终于在紫禁城出版社出版的《盛京皇宫》一书的插图中发现了云板的踪迹，这是一块原名为"大金天命云板"，原板为铁制，铸成如意云头形板状。两端云头，中间呈束腰状。上部云头正中有一圆孔，供悬挂穿绳之用，正面束腰处直书文字；下部云头中间有凸起的敲击点；云头上还铸有精美的缠枝莲纹。云板原为古时的一种打击乐器，因其声音清亮悠扬，后来被用作传讯报警之用（图2-79），以后逐渐演变成旧时官署、寺院、府邸用以传事的铁制响器。周长

图2-81 《青埂峰》

图2-82 《美人拳》

兴依据该书的图片资料,按一定比例,以朱褐色银河石料精心微雕创制而成,形神酷似原物。

象牙微刻《红楼梦》人物

《红楼梦》的贾宝玉、林黛玉的人物肖像象牙细刻,周长兴运用传统白描技法,刀法流畅,线条自然,将宝黛的气质神韵充分地展现了出来(图2-80)。

青埂峰

小说第1回,女娲炼石补天,炼成硕大的3万余石块,单剩1块未用,丢弃在大荒山无稽崖青埂峰下。周长兴为了这一题材,用了20年时间终于寻觅到理想的孔雀石,稍加雕饰,形成一块悬崖陡峭、层次丰富的嶙峋异石(图2-81)。

美人拳

小说第53回,贾母歪在榻上,命琥珀坐在榻上,拿美人拳捶腿。清代曹庭栋的《养生随笔》卷三"杂器"类云:"捶背以手,轻重不能调;制小囊,絮实之,如莲房,凡二,缀以柄,微弯,似莲房带柄者,令人执而捶之,轻软称意,名美人拳。或自己手执,反肘可捶,亦便。"周长兴用白玉材质所做的活脱脱似人手形的美人拳(图2-82)。

图2-80 "红楼梦室内陈设微雕"系列之《宝黛出世》

图 2-83 《彩陶罐》

图 2-84 《彩陶盆》

图 2-85 《鸡首壶》

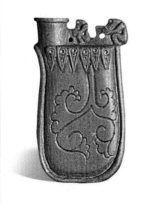

图 2-86 《鸡冠式皮囊壶》

第七节　多宝陈设　精妙构思

微雕巨作《华夏之宝》多宝格的仿制从 7000 年前的新石器时代起，终于清朝。格中放置着历代各种古玩器物，其品类有古陶、彩陶、玉器、青铜器、瓷器、紫砂器、供石、盆景、景泰蓝和文房四宝等。所用原材料有翡翠、珊瑚、琥珀、彩珠、水晶、象牙、田黄石、芙蓉石、鸡血石、青田石等；木材有紫檀、黄花梨、绿木、乌木、红木以及白桃木等。所有的器物按照朝代排列，自左至右、自上而下地顺序观赏。《华夏之宝》多宝格以精微著称，细微中显示出作者的奇巧神功、巧夺天工、独树一帜。

古彩陶（图 2-83~ 图 2-86）

陶器的发明出现是人类进入新石器时代的重要标志之一，是随着原始农业生产的出现和远古先民定居生活的需要而产生的。陶器在全世界被普遍采用，中国的陶文化艺术也有其辉煌的成就，黄河流域、长江流域都出土过距今 8000 年前的手制陶器。人们长期积累用火经验，了解到陶土具有可塑性，在经火烧制后具有一定硬度的特点，于是逐渐掌握了制陶技术，制作出适应多种用途的各种形状的陶器。彩陶的出现要略晚于古陶。7000 多年前，中国出现了彩陶。彩陶从兴起、繁荣到衰退，经历了长达数千年的历史，其发展一直延续到汉代，形成了完整而有系统的彩陶发展史。我国新石器时代的文化遗存分布广泛，彩陶制作几乎遍及中华大地，各种文化类型的彩陶或继承发展、彼此影响、或相互交融、形成了丰富多彩的艺术风格，具有鲜明的时代性和原始艺术的特征。

周长兴由瓷器追根溯源到古代陶器，挖掘形制颇具有代表性的古陶、研究新石器时代的仰韶、马家窑、大汶口、大溪和屈家岭等文化所具有的颇具审美价值和艺术价值较高的彩陶。他以寿山石、青田石制作微型古陶，以色泽近似彩陶的银河石创作微型彩陶，真实地展现了远古时期原始地域性文化的古陶、彩陶文化。微雕古陶、彩陶是周长兴微雕艺术作品中很重要的组成部分，因为这对他来说，颇费心力。他对远古时期的古陶、彩陶占有详细的资料和深入研究后，尝试制作了许多造型生动、纹样古朴、色泽雅致的古陶、彩陶微雕艺术作品，颇为成功。他十分注重古陶、彩陶的造型，尤其是彩陶

图2-87 《玉璧》

图2-88 《黄龙戏珠》

图2-89 《玉匜》

图2-90 《斗牛》

图2-91 《龙纹贯耳壶形尊》

的图案纹样和色彩变化，要逼真于古物。由于古陶、彩陶是哑光的，在色彩处理上不能太跳跃，以柔和的近似色为主，尽量表现出简洁古朴之美。

玉 器（图2-87~图2-90）

玉素有"山岳精英"之称，得天地之灵气孕育而成。中国玉文化已有8000多年的悠久历史，是世界上最早使用玉器和最崇尚玉的国家之一。中国的玉器文化孕育于石器时代。在旧石器时代晚期至新石器时代，存在着一个以玉石制作工具的时期。玉器是从玉工具脱胎发展而来，当玉石的质感被发现并被刻意加工利用时，玉制的装饰品和作为祭祀、礼制工具的玉器便登上了历史舞台，在殷商时期，工匠们便大量制作玉制礼仪用具和各种佩饰了。古玉器的价值表现在社会等级的物化，它是贵族首领显示权力、地位、身份和财富的标志与象征。玉器质地细腻坚韧、温润晶莹，独特的材质和丰富的文化内涵、辉煌的艺术成就和高附加值使之成为独特的工艺美术品。

周长兴严密考证历朝古玉，以玲珑剔透的芙蓉石精心创制自商代、西汉、东汉以来有代表性的名贵玉器等，其作品制作精良，造型生动丰富，毕肖原物。

青铜器（图2-91~图2-94）

古青铜艺术是继我国原始彩陶艺术之后，出现的第二次艺术高峰。青铜器是铜锡合金（有时含少量的铅成分）制作的器物，形制上包括礼器、炊器、食器、酒器、水器、乐器、车马饰、铜镜、兵器、工具和度量衡。在我国新石器时代晚期的诸多遗址中都发现过早期的青铜器。商代、西周、春秋和战国时期的青铜器最为发达，汉代以后才逐渐衰退。青铜器在发展过程中，形成了各个时期的风格特征。商代晚期和西周前期的形制，端庄厚重、精细华丽，装饰图案多为饕餮纹、夔龙文和各种动物纹及几何形图案，铭文一般较少。西周中期到春秋中期的青铜器，风格趋向简朴，装饰图案多为粗线条的几何形图案，但长篇铭文较多。春秋后期至战国时代，青铜器的制作轻薄精巧，有纹饰活泼的动物纹和细密复杂的几何纹，有的用细线雕刻狩猎、战争、宴会等图案，更有用金、银、纯铜、玉石等材料镶嵌成图案。

周长兴探究夏、商、周三代的青铜器的各种造型和纹样，加以精微地制作，几乎涵盖了夏、商、周三代所有具有的代表性青铜礼器、酒器、食器、水器、乐器和兵器等，形制上包括了鼎、簋、尊、爵、觥、觚、盉、壶、匜、

图2-92 《簋》

图2-93 《簋》

图2-94 《瓠》

图2-95 《三彩罐》

图2-96 《三彩双龙瓶》

钺、钟等器物。用绿色昌化石制成的青铜器，无论远观还是近视，其铜绿斑驳的质感都会让人觉得这是一件真正的青铜器。他巧用天然的绿色昌化石制成的微型青铜器，造型逼真，色质酷肖，各种繁复的动物纹样被刻画得栩栩如生，并有远古时代的厚重气息。周长兴创作的微雕青铜器作品已积累百件之多，而作品质量件件上乘，精工细雕，极显功力，细细观赏，古趣横生。

以周长兴制作微雕青铜器"鼎"为例，具体制作方法如下：

（1）选择颜色接近、体积相仿的绿色昌化石一块。

（2）将石料锯剖成自己需要的大概厚度。

（3）用铅笔或游标卡尺画线。

（4）将符合所制鼎器大小相等的硬纸对折，用笔勾画半鼎后剪下，覆合勾画在石料上。

（5）将石料上线外部分锯掉。

（6）以冲刀法将石料雕成鼎器的坯件（备数把磨锐的钨钢刀或白钢刀，不用钝刀）。

（7）用钻头打肚膛。

（8）雕刻外部纹饰，注意齐整光洁。

（9）雕刻底版，注意随时修改调整平稳。

（10）用400号直至8000号旧砂纸层层打磨，可达到所需的哑光度（最好用旧砂纸，如无，可将新砂纸的表皮揭下后使用）。

（11）用毛刷除尘，不可直接用口吹。

唐三彩（图2-95、图2-96）

唐代彩色釉陶器又称"唐三彩"，先将坯体烧至1100℃，施彩后，再以800℃的温度烧成。所谓"三彩"，主要是黄、绿、白三种色彩，此外还有绿、黄、蓝、白、紫等多种色彩。由于多色彩的釉料在烧成过程中相互交融浸润，因而烧成的产品釉彩鲜艳、色彩斑斓。由此唐三彩名留千古，可惜其制作工艺在宋代时失传，现在所见的唐三彩多数是后世的仿制品。周长兴的微型唐三彩系用各种石料制作，造型丰富，大多为唐三彩"马"、"唐人与骆驼"和各种动物等。

瓷 器（图2-97、图2-98）

中国瓷器世界闻名，"CHINA"原意即为瓷器。从彩陶、釉陶发展而

图 2-97 《钧窑》

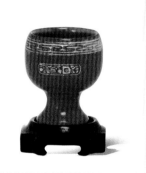

图 2-98 《钧窑》

图 2-99 《汝窑长颈瓶》

图 2-100 《莱菔瓶》

来的瓷器，早在 1700 年前的魏晋时代就已经出现。瓷器的大量生产始于唐代，曾远销海外，宋代是我国瓷器全面蓬勃发展的历史时期，盛名天下的宋瓷五大名窑：均、定、汝、官、哥窑制作的瓷器釉色非常丰富，极为精美珍贵、精彩纷呈，其造型、质地及色彩均为上乘。我国瓷土资源丰富，制造瓷器的工艺技艺纯熟精巧，这一时期官办、民间办的窑场大量涌现。宋代瓷器相当珍贵出名，明代瓷器在种类上趋于齐备。到了乾隆年间，瓷器的造型基本上囊括了历史上的全部造型。

周长兴深入了解熟悉中国历代的名窑、名瓷及其形制特征和色彩特点，选择寿山石、青田石所精心制作出来的瓷器栩栩如生、形神逼真。尤其经过他多年的摸索实践，特别是对哥窑开片的技术处理的豁然开朗的顿悟以及对钧窑色彩几十年的探索与无数次失败后的成功，是他刻骨铭心的巨大收获。这些微型瓷器艺术作品是作者的倾力之作，也足见周长兴的艺术匠心和微雕功力。

汝 窑（图 2-99）

北宋时建于汝州（今河南临汝）专为宫廷烧制瓷器的官窑，是宋代五大名窑之一。所产瓷器多为炉、瓶、洗、尊，间有盘、碗，釉色呈天蓝、豆绿、虾青、葱绿色等。产品瓷胎为香灰色，釉色多为天青、淡青等。

钧 窑（图 2-100）

在河南禹州，旧称"钧窑"，在宋代为御用器。后因明代万历皇帝朱翊钧登基，有违"圣讳"，钧窑更名为"均窑"，被限制生产，其工艺也逐渐失传。均瓷不用花纹装饰，呈现珍珠纹、兔丝纹、蟹爪纹、蚯蚓爬纹，其色彩尤以铜红釉、紫红釉、茄皮红、鸡血红等不同层次的深红色"窑变"著称。

周长兴的瓷器微雕作品，色彩丰富、五彩缤纷、斑斓绚丽，让人眼花缭乱，极为吸引眼球。对仿制历代名窑的色彩处理，他自有独到的见解、独家的秘籍。这是在经过长期的实践摸索的过程中走向成功的。特别对钧窑的窑变处理，他经历了 30 多年的艰辛探索历程。由于涉及工艺问题，其中几件宋代瓷器直到最近两年才完成。看到钧窑的窑变色彩特征都明显地显示出来，周长兴异常兴奋地说："这么多年没有做出来，是我经历的失败还不够。现在终于做出来了，证明了'失败乃成功之母'是非常正确的。"他的钧窑颜

色的着色问题，讲究瓷面极高的光洁度。着色的瓷面材料要有内聚力，附着度牢，具有耐氧化力、耐热耐冷。瓷器材料强度要高，不易磨损、不易褪色、不易变色，色彩鲜艳，渗透均衡无缝隙。

哥　窑（图 2-101）

哥窑在浙江龙泉县，瓷土甚细，胎体很薄。釉色有青、粉青、米色，还有的呈紫口。哥窑瓷多冰裂纹，似破碎之状，又称为"百玻碎"。

周长兴的微雕作品在创作中从不单纯地仿古，其中加入了自己的独创。比如瓷器中的哥窑开片，它原是在瓷器烧制过程中因温度的变化而自然形成的冰裂痕迹。周长兴经过仔细的观察研究，发现开片纹理是有规律可循的，可以仿真表现。他用石头制成各种纹理的瓷器开片完全是用刀一刀一刀雕刻而成的，"相切线要顺，相交线要准，相关线要匀"，最后使其外观效果看起来与真的哥窑瓷器开片没有任何不同，达到了以假乱真的效果。

定　窑（图 2-102）

河北定州历来多名匠，定瓷素来闻名。定瓷的色泽有紫定、红定，其数量较少，绿定则更为少见。较普遍的是黄定，其质地略粗糙，色泽微黄，因此又称为"土定"。最为珍贵是白定，又称之"粉定"，其色泽滋润细腻，如雪如乳，被誉为"定瓷颜色天下白"。定瓷与其他宋瓷不一样的是，瓷器上出现了图案，花样有牡丹、萱草、飞凤等。北宋南迁杭州后，定瓷也南下在江西景德镇重造，所以人们又称北宋定州之瓷为"北定"，而把南宋景德镇所造瓷器称为"南定"。一般北定高于南定，精于南定，也贵于南定。周长兴以寿山石制作的定窑瓷器，晶莹剔透、形神逼真、玲珑可爱。

以上古陶、彩陶、玉器、青铜和宋代五大名瓷是《华夏之宝》多宝格中比较重要的系列，除此之外还有漆器、景泰蓝、金器、文房四宝、果蔬系列等，其观赏性强是周长兴所强调的微雕艺术作品要讲究趣味性、观赏性的综合体现（图 2-103、图 2-104）。

其实多宝格微雕的手法是仿真创制，是用民族传统的题材，运用新思路、新材料、新方法，采用近现代的工艺与当代艺术结合，做到小中求全、小中见大，是一种再创作的艺术。任何一位大师都是由仿古开始到艺有自我，所谓"师造化、法古人"，"初者仿、后者创"，是一种自然法则。

图 2-101 《哥窑长颈瓶》

图 2-102 《定窑小口橄榄瓶》

图 2-103 文房四宝

图 2-104 玉器

作品欣赏

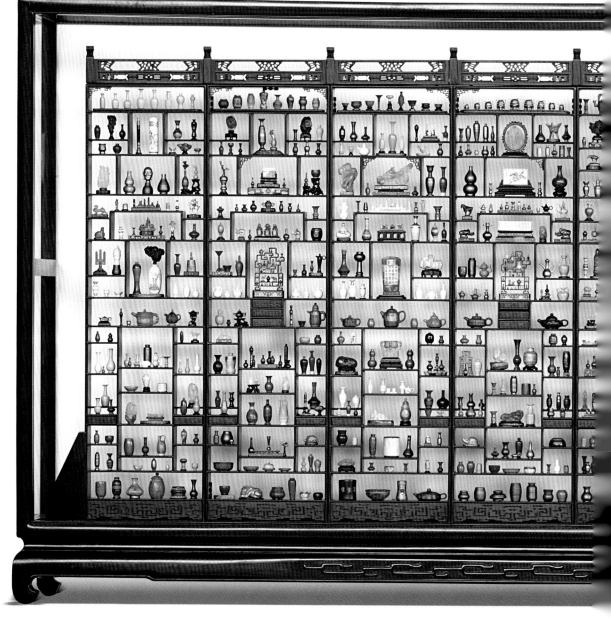

图3-1　《华夏之宝》多宝格

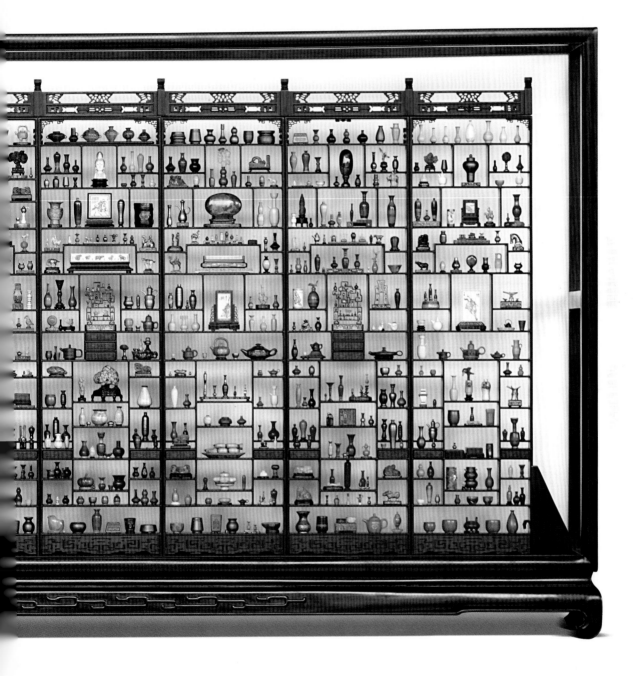

图3-2　《彩陶盆》

图3-5　《彩陶壶》

图3-3　《彩陶罐》

图3-4　《漩涡纹彩陶罐》

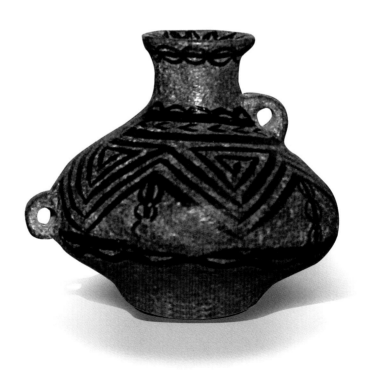

图3-6　《彩陶壶》

图3-7 《马家窑双系壶》

图3-10 《彩陶壶》

图3-8 《彩陶壶》

图3-9 《彩陶壶》

图3-11 《彩陶罐》

图3-12 《彩陶杯》

图3-13 《黄足杯》

图3-14 《蚕蛹双耳瓶》

图3-15 《彩陶壶》

图3-16 《彩陶壶》

图3-18 《彩陶罐》

图3-17 《彩陶壶》

图3-19 《彩陶罐》

图3-20 《白陶鬶》

图3-21 《双螭柄双腹传瓶》

图3-22 《弦纹贯耳瓶》

图3-23 《白瓷壶》

图3-24 《三足鸡首提梁壶》

图3-25 《四系四凸瓶》

图3-26 《晋代越窑鸡首壶》

图3-27 《瓜棱式执壶》

图3-28 《直筒双弦双耳环蒜头定窑白瓷瓶》

图3-29 《水注》　　　　　　　　　　　　图3-30 《水注》

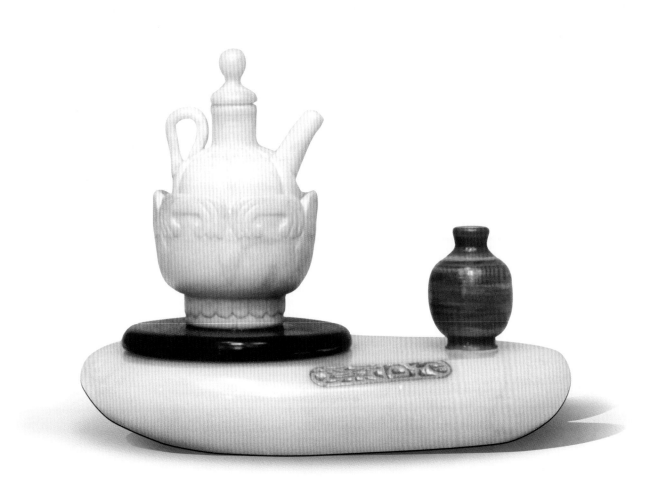

图3-31　《直筒双弦双耳环蒜头定窑白瓷瓶》

图3-32　《水注》　　　　　　　　　图3-33　《杯口壶》

图3-34 《钧窑纺锤瓶》

图3-35 《钧窑长颈直筒瓶》

图3-36 《钧窑杯口长颈瓶》

图3-37 《钧窑喇叭口长颈瓶》

图3-38 《钧窑梅瓶》

图3-39 《钧窑莱菔瓶》

图3-40 《钧窑梅瓶》

图3-41 《钧窑大口橄榄瓶》

图3-42 《汝窑长颈瓶》

图3-43 《汝窑长颈瓶》

图3-44 《汝窑长颈瓶》

图3-45 《汝窑长颈瓶》

图3-46 《汝窑长颈瓶》

图3-47 《汝窑长颈瓶》

图3-48 《汝窑长颈瓶》

图3-49 《汝窑长颈瓶》

图3-50 《哥窑》

图3-51 《哥窑》

图3-52 《哥窑》

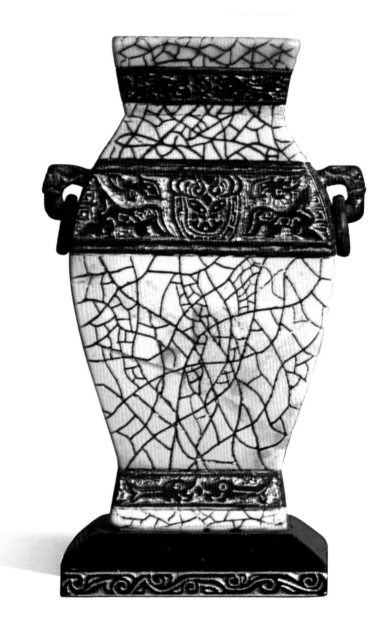

图3-53 《雍正仿哥窑双龙耳环方尊》

图3-54 《哥窑长颈盘口瓶》

图3-55 《哥窑双耳蚕蛹瓶》

图3-56 《哥窑枇杷瓶》

图3-57 《哥窑枇杷大口瓶》

图3-58 《黑地描金玉壶春瓶》

图3-59 《黑地描金蒜头瓶》

图3-60 《橄榄瓶》

图3-61 《直筒瓶》

图3-62 《描金瓶》

图3-63 《黑地描金瓶》

图3-64 《黑地描金瓶》

图3-65 《唐三彩》

图3-66 《三彩马》

图3-67 《三彩胡人驼俑》

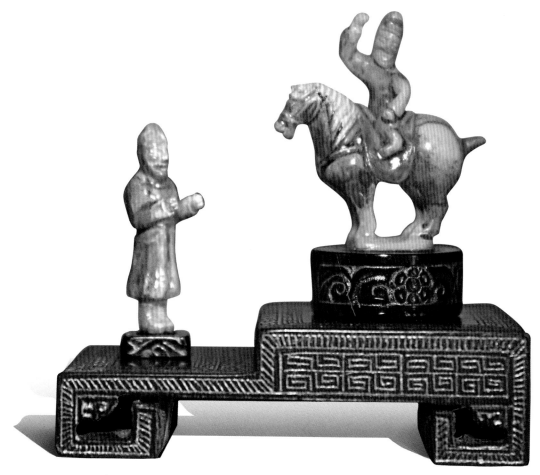

图3-68 《三彩马俑》

图3-69 《三彩瓶》

图3-70 《三彩双龙瓶》

图3-71 《三彩罐》

图3-72 《玉镂雕双螭龙纹谷璧》

图3-73 《双螭纹玉带扣》

图3-74 《玉璧》

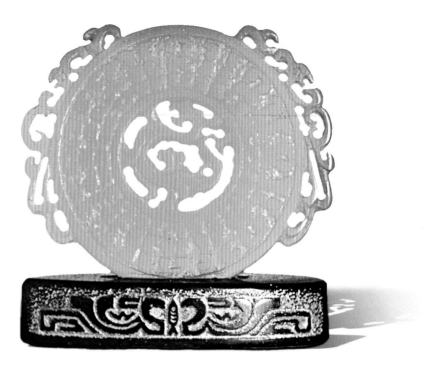

图3-75 《龙凤谷纹玉璧》

图3-76 《谷纹玉龙佩》

图3-77 《玉佛头》

图3-79 《三龙玉佩》

图3-80 《龙形玉佩》

图3-78 《青褐玉凤纹觥》

图3-81　《兽形玉尊》

图3-82　《玉辟邪》

图3-83　《玉马》

图3-84　《羊脂白玉唐马》

图3-85　《玉鸳鸯》

图3-86 《玉匜》

图3-89 《玉如意》

图3-87 茶叶末子瓷瓶、玉灵芝

图3-90 《玉辟邪》《玉匜》《玉马首》

图3-88 《双象耳玉瓶》

图3-91 《青玉族徽、玉凤一对、玉瓶一对》

图3-92 《三星堆金面罩人头像》

图3-95 《三星堆凸目面具》

图3-93 《三星堆金面罩人头像》

图3-94 《三星堆人头像》

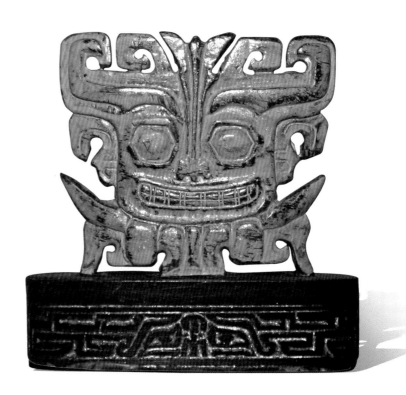

图3-96 《三星堆兽面具》

图3-97 《三星堆双面神人头像》

图3-101 《王作姜氏簋》

图3-98 《青铜簋》

图3-99 《贴金铜鼓》

图3-100 《虢卣》

图3-102 《白敢罍盨》

图3-103 《毁古方尊》

图3-104 《颂壶》

图3-105 《尊》

图3-106 《回首龙耳方壶》

图3-107 《四羊方尊》

图3-108 《伯方尊》

图3-109 《大克鼎》

图3-110 《天王簋》

图3-111 《曩仲壶》

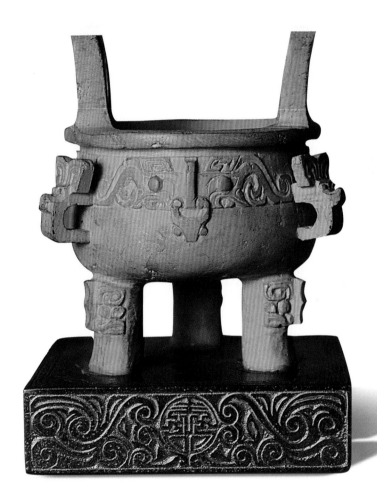

图3-112 《兽面龙纹大鼎》

图3-113 《爵》

图3-114 《盉》

图3-115 《蟠龙纹匏瓜壶》

图4-116 《罒尊》

图3-117 《爵》

图3-118 《龙虎尊》

图3-119 《纹觥》

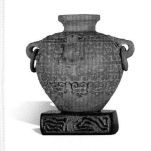

图3-120 《夔凤纹罍》

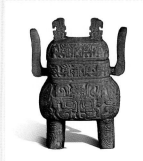

图3-121 《滕侯方鼎》

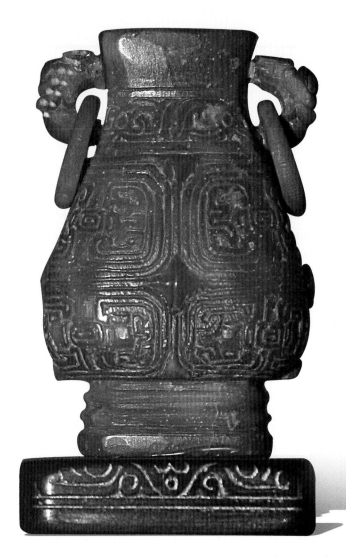

图3-122 《杞伯敏之壶》

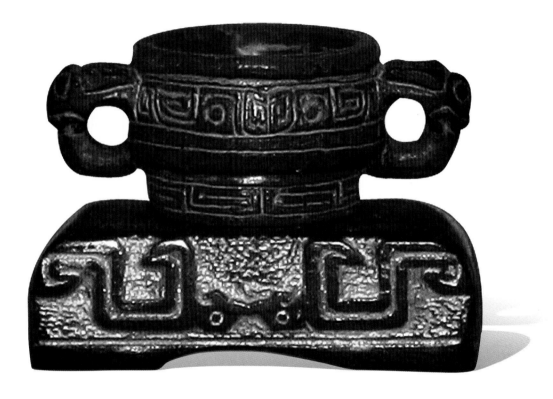

图3-123 《四鼎二簋一爵》

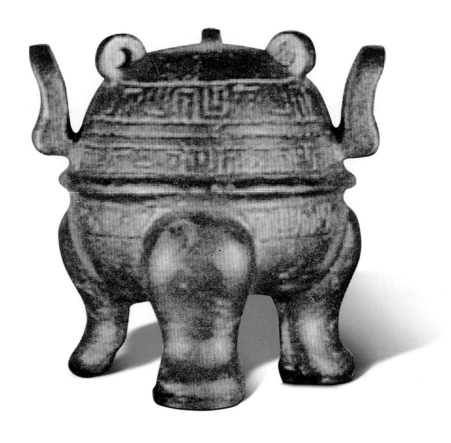

图3-124 《铜升鼎》

图3-125 《兽父乙觥》

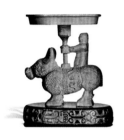

图3-126 《牛尊立人擎盘》

图3-127 《匜》

图3-128 《青铜器盖豆》

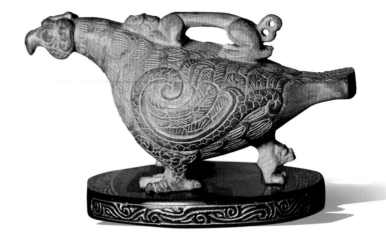

图3-129 《鸟尊》

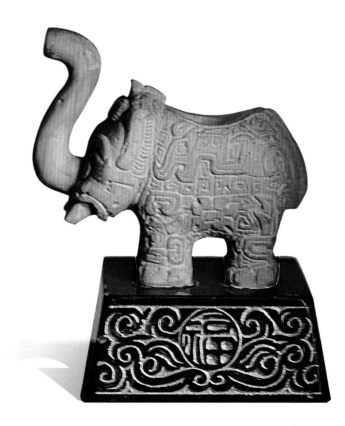

图3-130 《象尊》

图3-131　《钟》

图3-132　《钟》

图3-133　《编钟》

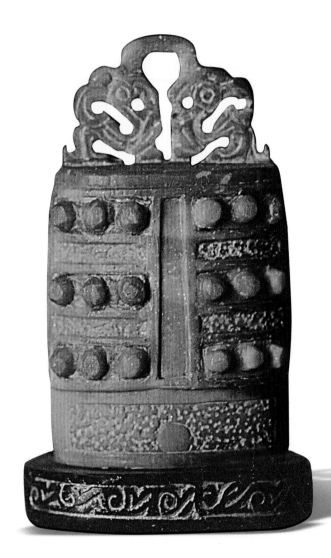

图3-134　《蟠虺纹编镈》

图3-135 《三孔管銎钺》

图3-136 《龙首匕》《举首曲柄短剑》

图3-137 《鹿首弯刀》

图3-138 《青铜戈》《青铜"山"字形器》

图3-139 《手持剑形戈》《举首曲柄短剑》

图3-140 《双耳双环方壶》

图3-143 《博山铜炉熏》

图3-141 《尊》

图3-142 《龙柄凤首盖执壶》

图3-144 《剑琫》

图3-145　《布达拉宫法轮金顶》

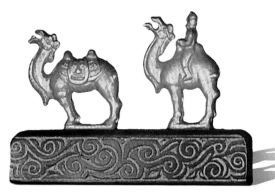

图3-146　《金骆驼》《骑骆驼》

图3-147　《金观音》

图3-148　《将军》

图3-149　《金琉璃龙耳壶》

图3-150　《金琉璃双龙瓶》

图3-151　《直筒瓶》

图3-152　《凤尾尊金地纹橄榄瓶》

图3-153　《圆柱瓶》

图3-154 《琴》

图3-155 《棋》

图3-156 《书》

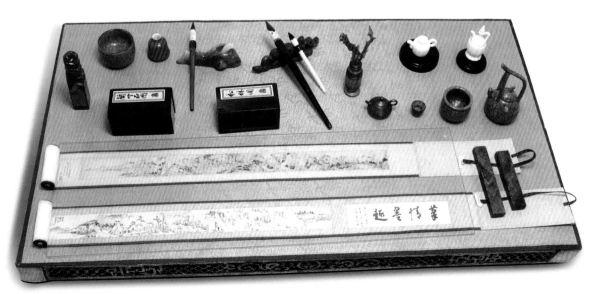

图3-157 《画》

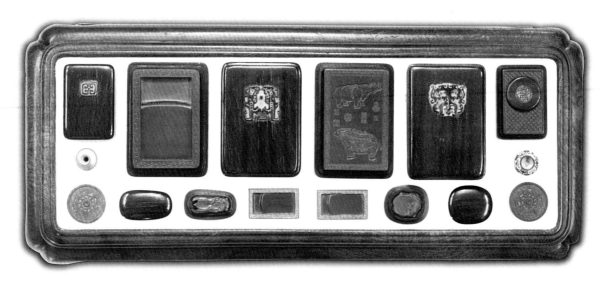

图3-158 《砚台》

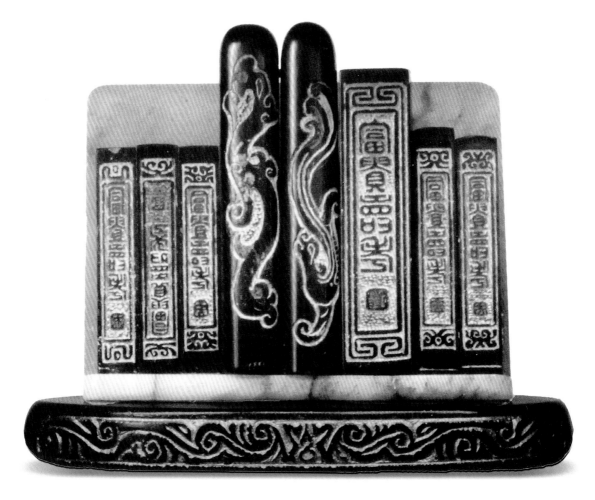

图3-159 《填金墨》

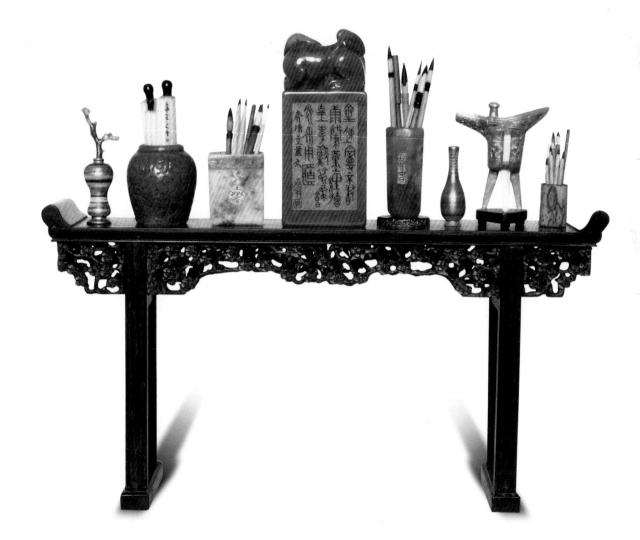

图3-160 《金文供石》《笔筒》

图3-161　《木骨石》

图3-162　《应石》

图3-163　《灵芝（小叶紫檀）双耳球形瓶》

图3-164　《绿松石》

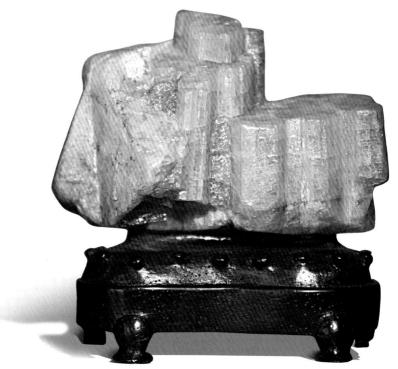

图3-165　《祖母绿》

图3-166　《风灵石》

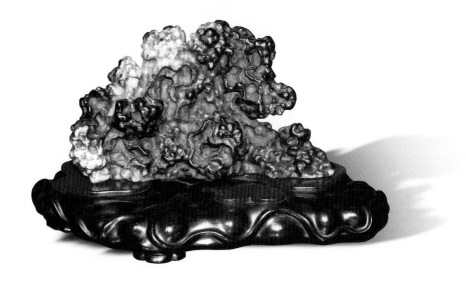

图3-169　《大荒山》

图3-167　《白雪红梅》

图3-168　《玛瑙风灵石》

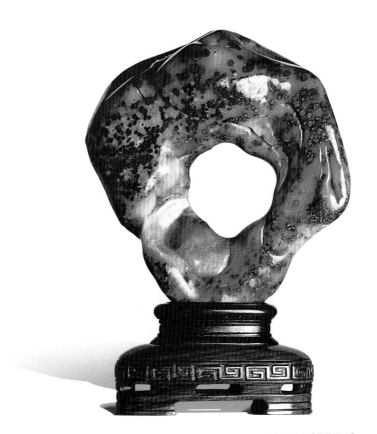

图3-170　《蓝晶洞天》

图3-171 《墨绿孔雀石》

图3-172 《灵芝（小叶紫檀）小口直筒瓶》

图3-173 《哑光黑玛瑙》

图3-174 《血珀（罕品）》

图3-175 《红珊瑚精雕石座》

图3-176 《紫檀灵芝》《银瓶》

图3-177 《黑玛瑙盆景风灵石》

图3-178 《玛瑙灵芝》

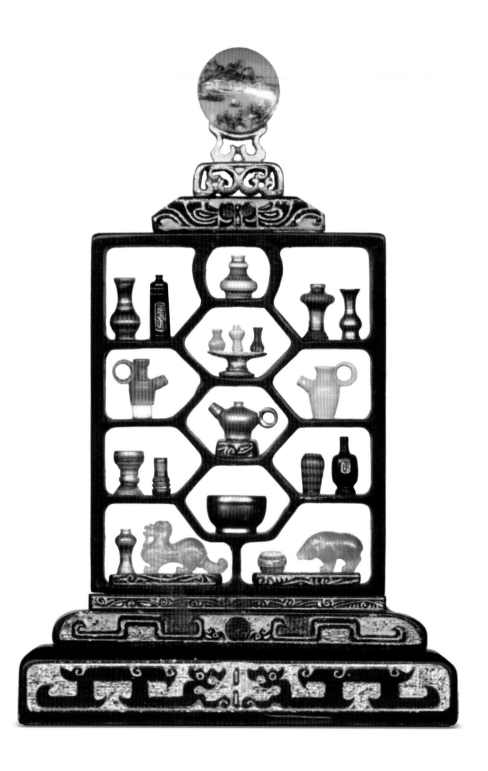

图3-179 《方形博古架》

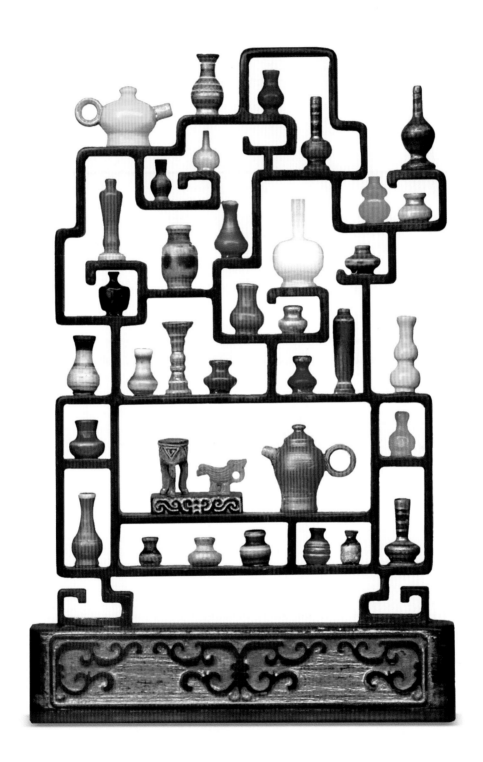

图3-180 《博古架》

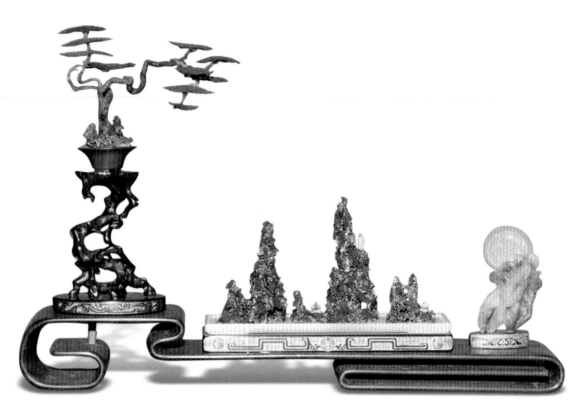

图3-181 《水石盆景》

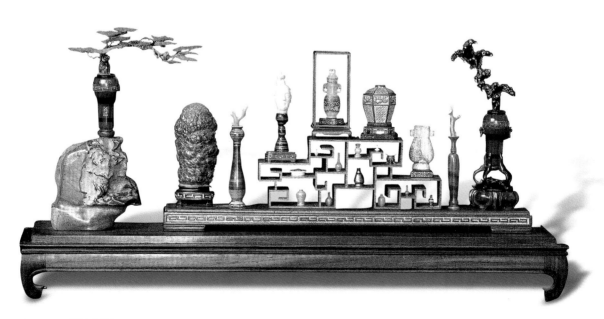

图3-182 《博古盆景》

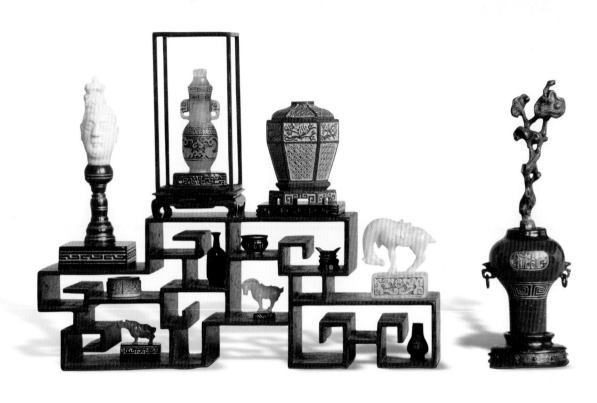

图3-183 《小型博古架》

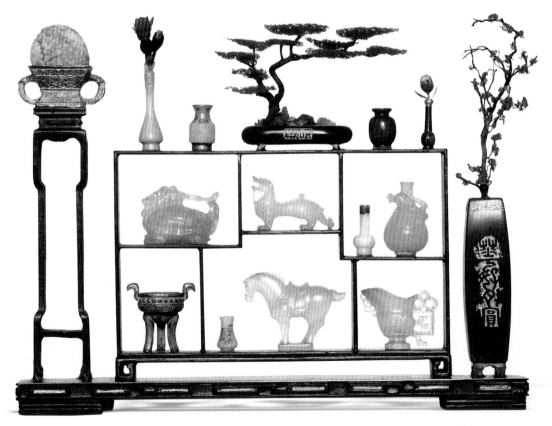

图3-184 《博古盆景》

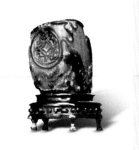

图3-185　《乌鸦皮田黄》

图3-187　《哥窑果盆》《蟠桃》

图3-186　《佛头》

图3-188　《哥窑果盆》《藕》

图3-189 《匏器》

图3-192 《石雕双峰驼》

图3-190 印章《敬天勤民之宝》

图3-191 《日月灵气》石球

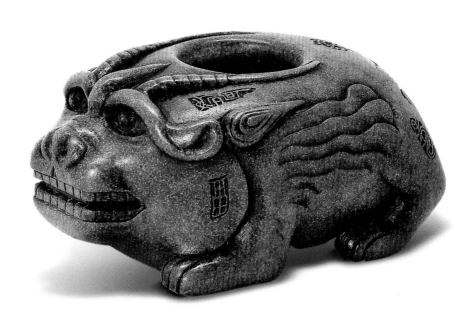

图3-193 《蟾》

图3-194　《玉雕》《珐琅彩瓶》

图3-195　《白玉雕》《三彩胡人驼俑》

图3-196 《笔筒》《插屏》《三彩胡人马俑》

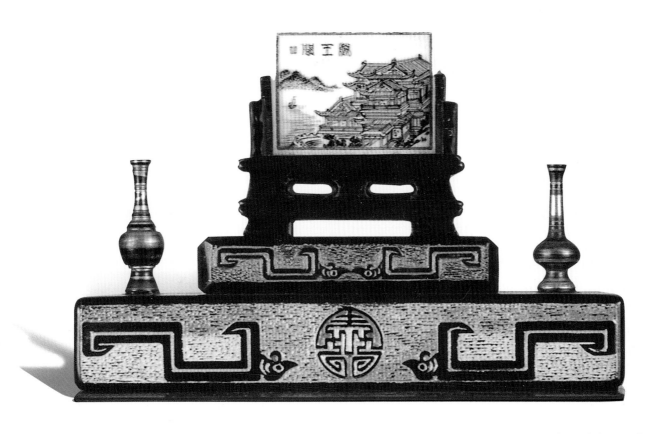

图3-197 《滕王阁》《珐琅彩瓶》

图3-198 《六角箩（漆器）》《玉璧》《三彩胡人驼俑》

图3-199 《玉骆驼》《长颈瓶》《铜鹰》

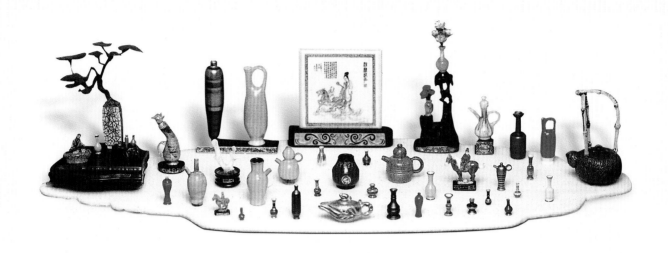

图3-200 《什锦博古》

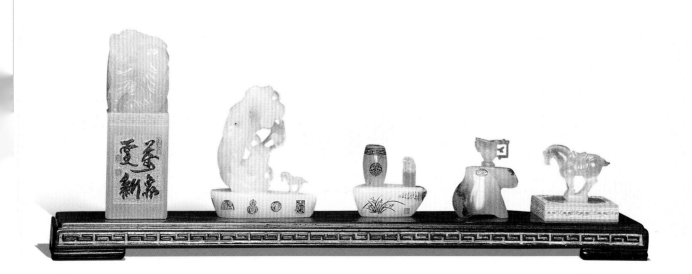

图3-201 《玉雕》陈设

第一节 大师语录

第二节 大师访谈

大师语录及访谈

左: 陆丽娟　中: 周长兴　右: 李名麟

　　周长兴先生平素博览群书, 是一位学者型工艺美术大师。在从事微雕艺术过程中, 不断探索钻研, 参悟技艺之道, 偶有灵感便即兴用笔挥洒在笺纸上。日积月累, 笔耕不辍, 集腋成裘。他传统文化根底深厚, 文采斐然。一些片言只语, 不乏真知灼见, 精辟深邃, 富有哲理。对技与艺、学习与实践、模仿与再创作、造型艺术和形象思维、艺术家学养和个人艺术创作风格等诸多辩证关系, 都有自己独到的深刻见解, 足令人启迪、借鉴、感悟和深思。

第一节　大师语录

1. 兴趣乃人生亮点

　　兴趣乃人生生命之亮点, 忆及当年, 由于住所之变迁, 来到一处以竹子为原料的竹编一条街, 其中加工出竹篮等实用品和工艺性较强的各种竹编、竹刻等玩意儿。故而我初则奇之, 再见者爱之, 继而又学而习之。是如则久而久之, 真乃是一日也无可舍之。先哲有训, 兴趣乃人生生命之亮点, 是任何萌发和创作之最大原动力, 是任何事业成功的第一要素。如此执著者何也? 盖因兴趣之所至故也, 无怨无悔以至终生。

2. 技与艺的辩证关系

艺术，艺是内涵，术是手段。

我的一生是技术与艺术交织在一起的。汽车钣金工本身的技术工作，艺术的含量较高，尤其是轿车本身，其曲线是三维的，每个视点都有XYZ的坐标标量，但在钣金工的造型过程中都以目测定位。艺术与技术的分界线，前者是目测，后者是量具。从这里看，钣金工的技术与艺术家的艺术很难区分。

"技艺"这个词，应该说，"艺"是由"技"升华而来，则技术至熟练，又能成会巧，技术之发展能成为技艺：技艺和技巧。故而说钣金工，是具备技艺和技巧的亚艺术工种，是具备了向艺术家转化的客观条件和素质。

3. 艺术大家的学养

艺术家在实践过程中，不断积累、不断丰富的生活经验是艺术家的创作源泉，这就是形象的库藏、知识的总量。创作就是从知识和形象的库藏中间抽出最显著和最有特征的事实景象、细节，把它们包括在最确切、最鲜明、最被一般理解的艺术语言里。艺术家如果没有在各种生活实践中积累起来的知识形象和形象库藏，他就没有艺术创造的原料，就创造不出真正的艺术品。

作为一个称职的艺术家，要具备形象库藏和知识总量，包括美学和心理学，具备敏锐的审美感受力和洞察力都是不可或缺之要素。

4. "专"与"博"互为关联

创作《红楼梦》的微雕，要具备什么样的条件，我讲是两个字，一个是"专"，（对《红楼梦》的"专"），一个是"博"（具备文学、美术、工艺等综合知识）。实际上"博"是为"专"服务的，你不"博"的话，单单"专"一门是"专"不通的。世界上很多事都是相互的，所以说"专"一定要有"博"的基础；在"博"的大前提下"专"一门，它是用多方面的学科解决一门"专"的问题。

5. 艺术人才之有为

自古方技一门一都一邑代有传人，艺风所播或成流派，盖因朝夕相处所在，耳濡目染，手摹心追，衣钵相承，此其一。

师造化，法古人，思秉众长。穷事物之奥秘，得诗人之意境。高旷秀润，方开博雅，独抒己见，自辟蹊径，继往开来，艺有自我，此其二。

不为名所惑，不为利所动，以身相许，默默以求，自所顾也，此其三。

综上所述，归结成一点，惟善读书，惟善实践，舍此别无坦途。

6. 艺术才能之我见

没有艺术才能，就谈不上艺术创造。

在考察艺术家创造能力时，人们通常使用天才、才能、技巧等概念。艺术才能是对创造艺术形象所需要能力的统称。艺术才能包括审美感受能力和艺术表现能力，诸如敏锐的观察能力、形象的记忆能力、灵活的构思能力，以及形象塑造方面所具有的传达物质手段的支配能力等。但是对于艺术家来说，艺术才能还包含另一个重要特点，即对生活的认识充满强烈的情感色彩和丰富的想象力，这也是一个艺术家不可或缺的主观条件。孕育形象进行构思的基本条件：不停留于对事物的感性特征上单纯地摄取，善于通过联想、想象甚至于幻想，对客观的感性材料进行生动的加工。想象力不丰富的人是难以成为艺术家的。艺术家的想象力是同他的理解力交融在一起的，在浮想联翩中包含着由此及彼、由表及里的理性活动。但艺术家的想象力又不同于科学创造中的想象力，它的特点是伴随着强烈的情感色彩。

艺术家要具有熟练的艺术构思能力和运用一定物质手段将其创造意图传达出来的能力，这涉及艺术家的艺术技巧，它是艺术才能的重要组成部分，体现在构思与传达两方面的活动过程中。艺术技巧首先包括对创作素材的巧妙处理，集中反映生活本质的艺术现象。因为艺术中的再现生活不是生活原型的简单重复，来自生活的原料，不一定是艺术作品。素材未经过选择、提炼、概括和集中，就不能突出表现客观事物的内在意义，不能适当表现艺术家的思想和情感。考察作品艺术性的高低，既要看它形象和生活接近到什么程度，也要看它的形象和生活是怎样区别的。生活现象的表面记录，既不能提高人们对生活的认识，也不能满足人们的审美需要，不能称作艺术……

7.《红楼梦》之多宝格

《红楼梦》荣国府贾宝玉之身世，四世三公之族，当今皇上贵妃之家，老祖宗贾母二房之长孙，又真乃宠妃之宠弟是也。《红楼梦》大观园中怡红院内的多宝格在所，是贾宝玉日常生活之地，也是待人接物之处，故多宝格中所置之物品，是显示荣府身价之重要场合，除明令禁品外，任其百般奢侈也不以为过。故而有王族赠予的，或有波斯和西洋进贡的，都习以为常。以上乃制作多宝格之立论。

是格所存艺品乃中华民族的一部分人类文化发展史，其起始于7000年

前的新石器时代，终于清朝末期。格中共置历代各种艺品 365 件。其品类有古陶、彩陶、青铜器、瓷器、景泰蓝、鼻烟壶、玉器、文房四宝、紫砂、盆景、供石和各式古玩。所用材料有翡翠、珊瑚、琥珀、珍珠、水晶、象牙、孔雀石、田黄石、芙蓉石、鸡血石、端石等，木材有老紫檀、红木、绿木、乌木、花梨木和白桃木等。

是格在整个设计和制作过程中，历时十载，调整五次，臻成品种，至于基本定局。文史知识是创作艺术形象之要领，各朝代的形制既有继承亦有特定，贯穿着一条历史之红线，在不断地发展和改进着，这是定格。所谓法古人，就是在古人的特定形制上，要接近它，要求器物毕肖，这实质上是一种高难度的艺术性颇高的再创作，这是不定格，即艺有自我。

实际上格中每件器皿都是有个人风格的。高级艺术品因为在制作过程中，除形制外，与原有的器物从材料到工艺完全是另一回事。比如宋代哥窑开片，它是泥坯烧制而成的，我们是用石头雕刻而成；其开片即碎瓷乃自由而成，我们是用刀刻出来的，难度很高，因为开片是有其规律的，若不理解其特有之规律（或大开片或小开片或蜂巢开片）等，乃何以制作。

又如瓷器中有茶叶末子开片、鳝血红开片等，其专业广博。俗话说：隔行如隔山。其艺术门类之广和难度之大可想而知了。

8. 多宝格原型之析

《华夏之宝》多宝格的历史原型是红楼陈设中怡红院的一种室内装饰，是红著中表达古代古文化的有创意的杰作。红著中多宝格的描写中有"西蕃纹样"这一句，从这点看曹雪芹生前是到过故宫漱芳斋的，看见过漱芳斋的多宝格原型，对其建制非常熟悉，作过详细的观察和思考。如果袭用现有的历史资料来推置，清康熙帝不但请洋教师授天文和数学，而且还参与了漱芳斋内的装饰和设计，所以多宝格上用西蕃纹样就很自然了。曹雪芹所要表达的历史存迹不但是典型的，而且是创意的，入木三分。

一件或一套艺术品之可看性和研究性，在于作品之本身的思想性、艺术性和趣味性三要素构成，所谓雅俗共赏。俗者一般老百姓可以观看，而且很有意趣和兴趣；雅者学者专家可以欣赏和研究，不越规矩而有新意和独特风格，正所谓艺有自我。

观赏余之艺术作品，远望其主题与大手法之布局，近看其具体内容和种

类之风格。细察其刀法、书法、章法之娴熟，神似与形似，意境贯穿始终，观后余味无穷。

《华夏之宝》多宝格能像磁铁一样吸引观众或做到雅俗共赏。它有五个方面的特性：（1）鲜明的民族性；（2）悠久的历史性；（3）巧妙的艺术性；（4）丰富的趣味性；（5）强烈的时代性。从五个方面构成了一个最大值——可看性。可看性是所有艺术作品所要追求的最高目标。然则，趣味性是艺术的一大法宝，它深深地吸引住了人们的一颗好奇心。

9.《华夏之宝》多宝格

《华夏之宝》多宝格乃根据《红楼梦》大观园中怡红院内的多宝格，按10：1的比例雕塑成实景。

超大型台屏式《华夏之宝》微雕多宝格（第四代），格高70公分（冠定不在内），长120公分、宽4.8公分，正面为0.84平方米，体积为0.04立方米，由6扇直格组合而成。总格数为244格，木格总重6100克。多宝格形制采用清初宫室之建制，利用皇家专用之"和玺"彩绘之线条做多宝格上下之装饰，大格四角用乌木角花，主格用上角花，设抽屉18个，抽屉内可藏备件，鎏金拉手。格内共设置历代工艺品1000件，总重量3900克，平均单件重量为3.9克，最小艺品重量为0.03克，相当于一粒小米之重。

该格从左至右为顺序，从上至下层层观赏，能体味到时代之脉动。其玄远之历史可追溯到170万年前的旧石器时代之早期，结束于清朝末年，以历代文物之微雕艺术为载体，以章石为主要原材料，经过周密考证，查阅了大量资料，详细观察了实物及各类文物、照片等，多方筹划后开始进行设计、选料、造型，以全神贯注的精雕细刻以及超精度的琢磨而成，其形式之繁多、造像之复杂，使创作几断几续，经过无数次的改进和提高，最终成为惟妙惟肖之微雕作品，真乃是来之不易。

这些作品向你述说着华夏祖先的文化、文明和非凡的创造力。从先民们遗存之大量古文物中可以看出，它是从无到有、从粗到精、从简到繁、循序渐进的复杂过程。尤其是青铜器，经过1000多年的演变后而形成其特殊的精神和物质两方面的功能以及精密的造型，在世界领域中独树一帜，使青铜艺术成为中华民族璀璨之瑰宝。微雕要在前人原物的基础上做到自然逼真，尤其质感最为困难。经过艰难困苦的不屈尝试，最终基本接近（形、色、质

三要素）于原物。

格内所置之艺品基本按照纬年经事之排列（也有例外），自左至右、自上而下的顺序阅览（因格子大小等原因有所错落）。

现举其几例而述之，左上角陈列九升鼎、三陪鼎、八簋、两匜。九鼎中间置一镬鼎，此乃所谓《周礼》天子之享，是列鼎制之最高级别。镬鼎乃烹牲之具，三牲煮熟后升起于升鼎，升鼎亦称"牢鼎"、"正鼎"。正鼎之多少就是级别之高低。诸侯七鼎六簋，大夫五鼎四簋，士则三鼎。这是不能逾越的，逾越就是过分。鼎之数为奇数，簋则成双。

夏朝帝启以九枚贡金制鼎于都城，传至于桀，桀无道，灭于商。鼎迁于商，商传至于纣，纣暴虐，为周武王所灭。九鼎移于周，周传37王875年，至周赧王，赧王无状为秦所灭。九鼎欲迁于秦，经泗水而九鼎跃船而没于河，从此不见。问鼎之说：公元前606年，楚庄王北伐陆浑之戎，至周问鼎之轻重，周王使王孙满答之：周德未衰，天命未改，鼎之轻重未可问也。

左上之第二格，此格有微雕作品75万年前之蓝田猿人之头骨化石模型，有真正古人类琢磨和玩过的穿也（人类在贝谷和骨质等钻过孔的物体）小品（是硅化物，但很罕见），再有穿也贝谷二枚。再向右至第三格是商代中晚期的青铜头像及青铜金面罩头像（四川广汉三星堆出土）、东汉持戟骑士俑。第四格之彩陶有原始社会之仰韶文化和马家窑文化等。第五格：商代兵器、周代礼器、剑戟钺匕等。第六格：龙山文化及大汶口文化之彩陶和唐宋金元之水器和注器。其他是龙纹鉴和虎纹鉴。再是成书于汉初《尔雅》的小篆片段，此书对后世编纂辞书影响很大，与《说文解字》《方言》《释名》构成中国之文学高峰。

再往下看是先秦、汉晋、唐宋、明清的扇子文化，这些羽扇和团扇都小如西瓜子，但还是有扇子的感觉。又如多种多样的紫砂器，尤其是微壶的造型最为有趣，有6把小石壶，其总重量不足2克，但仍可注水。还有6个小茶杯，其总重量为0.24克，每只杯子重量为0.04克，这些小玩意都在人眼直观下制作而成。再有瓷器之制作尤为难辨，因为它是人们常见之物，易于鉴别和鉴赏。尤其是清三代之粉彩瓷，在形、色、质三大要素中确有毕肖之感，唐三彩也费了很大工夫，哥窑开片也更有特色。如鳝血红开片、头青开片和乾隆朝茶叶末子开片等各式各样的开片都有其自身的特殊规律。如大开

片、冰裂开片和蜂窝开片等,是在窑温冷却过程中爆釉之结果,所以变化多端。只有认识其本质的情况下才能熟练用刀,做到几可乱真。又如文房四宝纸笔砚墨,都楚楚动人,玉石印章品种数量较多,刻工细腻,刀法精妙。以龙首章为主,螭龙为最,造型独特,玲珑剔透,穿透处只有毛发能穿过,最小的印章重量为0.2克,而且章面清晰,刀法细腻。象牙台屏,如《阿房宫》《滕王阁》《黄鹤楼》等象牙细刻作品,中规中矩,线条流畅。

其中第一格和第六格中间各有2只楚楚可爱之微型博古架,架上共置有88件微型艺术品,总重量不足20克,相当于2只鹌鹑蛋之重量,但其所作之物品虽小仍很毕肖,清三代之红地描金观音瓶等如同真品,再有一只像拇指大小的博古架上有圆台一只,台上有4只白瓷瓶,连台子重量不足0.2克。

关于龙的造像,中华民族的祖先以龙作为图腾,由来已久,自诩为龙之传人,所以在艺术造像中龙是最常见的,有各种材质的龙,而且种类繁多,所以龙一母生九子,各有各的形象,无角为螭龙,龟形为龟龙等。该格有龙不下10种,龙的形象达到了充分的表达。

(该节摘自2001年《上海工艺美术》第四期)

第二节 大师访谈

作者陆丽娟在写作过程中,经常与周长兴大师对话,聆听大师谈微雕、谈技巧、谈石头,也谈作品、谈人生、谈《红楼梦》。即兴问答中,大师时常闪烁出智慧的火花。

采访者陆丽娟(以下简称"陆"),被采访者周长兴(以下简称"周")。

1. 微雕红楼

陆:我听到过无数对您"微雕红楼"的赞美,同时也听到一些不同的说法,主要是认为您的"微雕红楼"不能算是您的创作,不过是对曹雪芹的描述进行的模仿加工而已。

周:非也。把文字描述的东西变成具象(包括抽象)的平面或立体的艺术品,这是一种再创作。

再创作不是模仿，不是依样画葫芦。再创作与模仿之间的界限是很分明很严格的。何谓再创作？比如画家的作品，通过他的画技，将大自然中万物的千姿百态，经过概括、剪裁、夸张、浓缩等手段创作成为艺术品。我的微雕作品也是如此。我根据历代文物的照片和按照《红楼梦》中的文字描述，寻找不同质地的石头，雕刻成了各种陶器、玉器、青铜器和瓷器等几可乱真的微型实物，单纯的模仿可能吗？

陆：中国古典文学优秀的作品很多，但您似对《红楼梦》情有独钟，能问一下原因吗？

周：道理很简单，我从小喜欢看古典文学，其中《红楼梦》百读不厌。反复阅读《红楼梦》，我越发觉得《红楼梦》真是一部"万宝全书"。

我特别钦佩曹雪芹。这个人是真正的读书人，不仅仅是读书过目不忘，关键在于他真正做到了活学活用。这说明会读书与读死书完全是不能同日而语的。

陆：我也非常喜欢《红楼梦》这部作品，想请您对《红楼梦》多谈几句，这样我可以更多地了解您创作"微雕红楼"的各种想法。

周：好极了。《红楼梦》博大精深，故有红学学说。《红楼梦》小说开始是和尚出场，结束是和尚退场。贾宝玉赤脚来到人间，又光脚在雪地里消失。这不是一个巧合，这里有人生哲理和生命特征。这部书还告诉我们，事物到了极端就会走向反面，大富大贵的贾府后来穷困潦倒，原来一贫如洗的刘姥姥后来倒成了殷实之人。

红学让我着迷。它带给我的好处不仅是使自己的古典文学修养得到了提升，更重要的是让我大脑里的文化库藏得到很大的丰富，为我创作《红楼梦》系列微雕陈设带来了动力，带来了灵感，带来了激情。

陆：相信谁也不会否认"微雕红楼"是一部传世之作。我想知道"微雕红楼"是什么时候开始酝酿，什么时候完成并公开展览。我知道您还在不断充实改进这部大作。我想，这个任务最终恐怕得落在您的女儿周丽菊的身上。

周：本来"微雕红楼"就是我与女儿丽菊共同创作的。《红楼梦》系列微雕陈设从上世纪80年代就开始酝酿构思，10年后正式公开展出。女儿主要在石上镌刻了一百二十回《红楼梦》文字，我主要创作红楼微雕的房间陈设和各种器皿。展出后虽然赢得社会广泛好评，但我知道艺无止境，必须活到老学到老，把《红楼梦》系列微雕陈设继续改进完善。当然，我搞微雕艺

术也罢，搞石壶制作也罢，总之是希望传下去的。如今我已年过八旬了，在创作作品时确实有一种心有余而力不足之感。好在我这个"石翁"有一个女儿"石梦"，如今女儿的功力很不错，有些方面已经比我强了，相信她会传承下去并发扬光大的。

2.《华夏之宝》

陆：如果说"微雕红楼"至少可以借鉴《红楼梦》小说中的描述；那么，您的《华夏之宝》多宝格作品又是如何创作出来的呢？

周：中华5000年文明史让我们知道了历史上不同的时间、不同的地点、不同的人物以及当时人们使用的器皿物件。我的微雕作品《华夏之宝》多宝格就试图表现中华5000年文明史不同阶段的各门类各品种的文物器皿。我给作品起名《华夏之宝》源起于此。

"想象力是科学之父，想象力在科学之前产生。"艺术也是同理，艺术是一定需要有丰富的想象力的。艺是魂，技是实施手段。技术是练出来的，有些技术讲透彻了你会觉得很精深、很不容易；艺是修养、是内涵，有时就是一种窍门，是悟出来的。所以有的窍门能够表述，有的窍门却只能意会而无法言传。比如陶与瓷属于完全不同的两个行当，制作技艺完全不同。我在古陶的形色质纹问题上不知道通过多少次的实验才得到解决。我解决彩陶、唐三彩的釉色，至少做了上百次的试验。再如瓷器，行内人都知道，达不到镜面光洁度就不是好瓷器。钧窑的窑变技术难度很高，好多次我实验得筋疲力尽，但我没有泄气，终于攻克了。制汝窑也是这样，反反复复折腾得我很苦。再如四羊尊是青铜器中最漂亮的，仅仅它的纹样就有很深的学问，做这样的作品当然有难度！但是我喜欢做这样有难度的作品，乐在其中。没有亲身亲历，一般人是体会不到我在攻克了一个个难度后的那种快乐的。

3. 微雕选材

陆：您和您女儿创作的"红楼微雕"，无论是各种房间里器皿的陈设，还是用石头镌刻的一百二十回《红楼梦》，感到真是了不起。想请教您关于创作的构思、选材、制作等问题。

周：《红楼梦》又名《石头记》，因此我觉得用石头来镌刻这部小说，用石头表现《红楼梦》小说中涉及的各种场景和器皿应该是比较恰当的。但能恰到好处地使用的好石头却不是好找的，往往是可遇不可求啊。比如

小说第1回提到的青埂峰的奇石，我寻觅了20多年才发现，现在用的这一块就是很少见的青色孔雀石。可以说我的大半辈子在《红楼梦》中寻宝，至今仍然觉得寻觅不完。如我的精力允许，还想把一些已经想好但还没有开始创作的物件做完，如妙玉用的那个犀牛角杯等，我再寻觅到几块好石头就能做成了。

陆：周先生，您谈到石头时充满溢美之词，让人羡慕您掌握的石头的知识。

周：确实，挑选石头要独具慧眼，单凭书本知识是学不到的。这个本事必须在长期的实践中摸索。但书本还是一定要看的，看了书本后经过实践，实践后再去读书本，这才是伟人说的"实践论"。

不同质地的石头，形、色、质、纹俱不相同。我们搞石头作品的，一定得熟悉这些石头。根据石头的形、色、质、纹，再设计创作成不同的器物。为了找寻、购买各种好石头，我跑遍了上海卖石头的各大市场，也跑过许多产石头的外地省市。不说人的疲劳，不说花去多少钱，单说为采购石头的行程，至少可以绕地球一圈多了。

从寻到一块石头到制作成器物的毛坯，再到精加工成作品，工序是很复杂的，每一道工艺都紧密相扣，每一个步骤都马虎不得。

陆：您的雅号"石翁"，您的女儿也以"石梦"为笔名。我更了解到您的大部分作品都以石为载体，除了因为《红楼梦》又名《石头记》，还有其他原因吗？

周：其它材质也搞过，金属、竹木、象牙、珠玉、有机玻璃等都创作过许多作品，为什么最后选择了专攻石头。因为一是石头性能稳定，恒久不变。二是石头的世界洋洋洒洒、名目繁多，利用石头的形、色、质、纹，可以将作品的材质特点几可乱真地表现出来。如铜器的金属质感（包括青铜器的锈蚀斑），瓷器如水晶般的光泽等，简直可以表现自然界万物。

我爱用石头做作品，四大山系的石头都喜欢。古人云：贵玉贱石。当然这句话可以商榷。但古代文人，特别是明清至今的文人尤爱以石为载体，爱的就是石易入刀、石易加工，诗书画印在石上俱能完美呈现。我爱石，觉得好的石头真的似玉之质、似虹之色，令人爱不释手。我用两句话赞石：石不能言最可人，海枯石烂最情深。石头确实让我沉醉、让我痴迷，我愿意为之献身！

4. 微雕技艺

陆：您现在讲到了技艺问题。无疑您的微雕技艺在当代中国是一流的。您的作品中有非常多的陶器瓷器，我也知道它们是石头做成的，可这些陶器瓷器上的色彩是怎么做出来的呢？

周：石头仿真的陶器瓷器，仅仅为解决着色问题我就经过了多年无数次的实验。首先我告诉你，陶器瓷器上的着色是我用笔一笔一笔涂画而成的。陶器是哑光的，瓷器是极光的，需用不同的颜料，用不同的方法才能达到效果。其次用色的要求必须要做到"三不易"：即不易磨损、不易褪色、不易变色。这样才可做出完全逼真的陶器瓷器。

5. 微雕创作

陆：您创作的作品近万件，数量之大、题材之广令人叹为观止。请问您在创作一件件作品之前都成竹在胸吗？

周："胸有成竹"，就是指艺术家在创作前需要有充分的准备，不打无准备之仗。如我在创作《红楼梦》微雕陈设作品前，熟读《红楼梦》，许多章节都得反反复复熟读，还得学习历史，了解背景。一定要熟悉《红楼梦》中的各种文物器皿，否则就想象不出文物器皿的结构造型，不了解结构造型中的制作细节，那么，如何进行设计、进入制作？这与"读书破万卷，下笔始有神"的道理是一样的。虽然材料工具俱全，但若不是"胸有成竹"，仍然是没有办法创作真正的红楼梦微雕陈设。现在观众看到红楼陈设微雕，都觉得不错，觉得有看头，但是观众并不一定知道，创作的前提就是要"胸有成竹"，对《红楼梦》各种摆设、各种器皿的经典描述，必须反复揣摩，反复设计，尽量接近原著，最终进入再创作，这才成为我们今天能看到的三维《红楼梦》陈设微雕作品。

陆："冰冻三尺，非一日之寒。"您有今天的成就，是您一生的追求和付出。但我知道您的身体比较单薄，多年来病痛又时时折磨着您，是什么力量使您保持这么持久的创作热情？

周：我觉得自己有两大特点：一是我从小就喜欢微小的艺术品。我觉得这些小艺术品非常精致耐看。所以我八九岁时在一天相当疲劳的学徒工下班后，还偷偷地出去跟民间老艺人学习竹编竹刻。二是我从小爱动脑。学钣金工如此，搞技术革新如此，当然学习微雕艺术也是如此。

我是怎样的一个人呢？回顾自己的人生历程，第一，我觉得自己是一个勇敢的人。中华民族的优秀品德，"勇敢"是非常重要的一点。我具备了勇敢，所以我敢想敢说敢做，并不怕失败。人要有"可上九天揽月，可下五洋捉鳖"的精神。我们中华民族有许多可贵的特点，我最欣赏的就是勇敢。没有勇敢，如何跨出成功的第一步？第二，我感到毅力极为重要。毅力就是恒心，能持之以恒的人方见成效。第三，我为什么至今年届八十，创作热情仍然不减，这是因为我觉得艺术就像一匹自由奔驰的野马。当你开始驾驭这匹野马的时候，你会发现这匹野马不是想停就停的。在艺术创作的时候，艺术灵感可以把你的兴致调动到极致，如何停得下来？

陆：说到灵感，我想请教您是怎样捕捉灵感的？

周：灵感一瞬即逝，必须马上捕捉下来。我常常把自己对微雕艺术的想法和认识用笔及时记录下来。用这样的办法，我留下了许多个人体会笔记，这对我的作品创作很有好处。

陆：您对自己创作的作品怎样评价？

周：平时我们说"艺不厌精"。同样的道理，我对自己作品的要求是8个字：只有不好，没有太好。

很多人对我知其然、不知其所以然，仅仅同行圈内也有种种传言，虽然我并不介意。因为我很赞同顾景舟大师的"让作品说话"这句话，只是希望大家多看我的作品，与我多接触，这样你会一步步深入了解我。其实，我对自己各个时期的作品，仍在不断地比较思考、不断地改进调整，有的甚至砸烂销毁，推倒重做。

第 五 章

艺术评价

周长兴大师的微雕艺术名闻天下，各界学者专家、工艺美术高层人士、媒体资深记者、学有所成的弟子以及爱女周丽菊皆欣然撰文，由衷地赞叹他精美超人的杰作，颂扬他忘我拼搏的人生。

第一节　周大师的微雕在全国独占鳌头

全国有许多搞微雕的专家，但基本都是单一工艺或单一材质，要么在玉上，要么在瓷上，要么在石上等。周大师不是，他把所有的材料都运用过了，特别在石料的运用上形成了一个很大的系列。他的《华夏之宝》多宝格、红楼微雕陈设和石壶都很有特色，影响都很大，我们要了解周大师在全国大师中的分量。我以为，在全国微雕微缩的行列中，周大师可以说是排第一的。还有在传承问题上——这是我国非物质文化遗产非常强调的一点，周大师也和许多大师不同，他很可喜地有了"女承父业"。他的女公子周丽菊小姐不但以前和父亲合作了不少作品，后来还有自己的创意作品《红楼梦》全书的文字微刻。

我觉得，现在我们编写这本书一定要出彩，既要"工"又有"艺"。"工"是见功力，有表达独特技艺的、有表达特别工具的。"艺"是出文采，图片摄影、文字编排、书籍装帧都要一流的。周大师的微型作品，有的要做放大处理，让精品更靓丽。我相信出版这本书有传世的概念，在很长时间里，国家不大可能再为同一个大师出第二本书的吧。我预祝周大师的这本书成功！

王永庆　（中国工艺美术学会副秘书长）

第二节　非同一般的微雕艺术

中国工艺美术微雕大师周长兴因工作关系与我认识已久，当我还在负责学会工作时，在几次工艺美展中见到他的作品，总是与众不同，令人过目不忘。微雕在工艺美术中是一门绝技，一般艺人往往在一件作品或几件作品上下工夫，而周大师的作品则在上千件上下足工夫，并以传统的多宝格为载体，因

此他的微雕作品气势夺人。驻足观赏，每件小品都精致入微、耐人寻味，突破了一般微雕不能精微到极细致的局限性。中国画论中说，衡量一件作品的成功与否有两点，叫"远看取其势，近观取其质"，这是很有道理的。周长兴大师的多宝格微雕作品是做到了这两点的，因此给人的印象深刻。

周大师平时十分勤奋，不仅手巧，而且心细，对历史文物悉心研究，并喜欢搜集各种中外制作精良的工艺品。他经常外出淘"宝"，有时会淘到很少见的稀有用材，为此他在构思作品时就胜人一筹。他的作品题材容量之大得惊人，例如在申报国家级大师时的送京作品——大型《华夏之宝》多宝格，微雕作品上千件，从原始社会的彩陶开始，按历史顺序各个时期的代表性文物，均进行微缩制作，形态逼真。在中国历史博物馆陈列时，不少专家看了都十分激动。我认为这是因为大师作品除了符合远近两个看点效果外，还符合工艺美术精品必须具备的四点要求。一、构思独特。可以说前无古人，属于微雕艺术中的大手笔！二、造型华美。大型多宝格气势磅礴，小的微雕件件精美。三、工艺精良。在技法上运用了雕、刻、绘、主体、平面等多种手法，精雕细刻，耐人寻味。四、巧用材料。工艺美术的一大特点，显示材质的美，周长兴的作品中有玉、牙、木、石，品种繁多，色彩纷呈，达到了完美的传世佳作必须要有充分的精神文化内涵和材质工艺上的优势。

周大师的作品充分体现了民族性、时代性、艺术性和个性的完美统一。

朱玉成　（原上海工艺美术学会会长）

第三节　微雕奇葩的春华秋实

创意是手工艺的灵魂。在手工艺行业里，作品是硬道理，大师是靠作品说话的。周长兴的传世杰作彰显出他在微雕艺术世界里的不朽精神和艺术成就。

周长兴的艺术成就，证明了他是一位有崇高追求的艺术家。他既有攀登艺术巅峰的人生梦想，又有勇于在艺术崎岖道路上探索的坚强毅力。大凡成为手工艺大师者，大多是从草根起家的，那时候他们年轻，或出于兴趣，或

出于生计所需而步入手工艺领域。尽管那时候他们不过是一个微不足道的手艺人，但是在他们年轻的心灵里，已经拥有了伟大的艺术梦想，拥有攀登高峰、独树一帜、追求千古杰作的梦想，这几乎是大师级人物的共同秉性。1985年，周长兴已经年过半百，当时他在汽车行业里已经有了很多的荣耀，但是为了微雕世界的辉煌梦想，他将那些荣耀轻轻推开，义无反顾地投入到浩大的"红楼梦室内陈设微雕"和《华夏之宝》工程中去。春去冬来，年复一年，他在艰辛、困苦、磨难中不断前行。20多年之后，我们见证了他的又一次的梦想成真。周长兴的艺术成就，在于他深深地根植于民族的文化和艺术的土壤之中。可以说，他的微雕巨作"红楼梦室内陈设微雕"和《华夏之宝》是对中华民族经典文化的一种传承。

周长兴的艺术成就，还在于他练就了旷世的绝技。如果仅有远大的艺术梦想，没有脚踏实地的敬业精神，没有转益多师的艰辛探索，是不可能身怀绝技的，也不可能把作品推到如此登峰造极的水平，更不可能有以后的辉煌巨作。

面对周长兴前无古人的煌煌巨作，我们深切地体会出他深厚的文化、精湛的艺术。相信他留给我们的不仅仅是惊叹、赞美和钦佩，不仅仅是艺术的煌煌财富，还有精彩的人生和人生的价值。

<div style="text-align:right">许思豪 （第一届上海工艺美术行业协会会长）</div>

第四节　为艺术奉献一生

我相信人类中有一部分人是为了艺术使命而来到这个世界的。这一部分人从事的是艺术高层次的创造，他们在艺术领域里取得的成就，使人类文明史记载了他们的名字。他们是一个艺术领域的标志，文明的代表，是全人类的骄傲。

中国工艺美术大师周长兴先生，我觉得他就是为了从事微雕艺术创造的文化使命而来到了大千世界的。他用令人不可思议的心与手的创造，完成了万件之多的以中华传统文化为主旨的微雕艺术品，每一件作品都栩栩如生，每一件作品都具有清新的生命，令人叹为观止。每一次欣赏他的作品，我都

会感慨现实社会中竟有如此巧夺天工的艺术精品！

周先生的作品，从微观上看，精致细微；从宏观上看，博大宏伟。哲学上两极对立的奇妙结合和艺术表现，其实就是展现宇宙宏观和微观的天人合一。宇宙演绎的博大精深的法则，被周先生用他具体形象的艺术创造，活生生地展现在人们视觉的三维世界里。周先生也因此完成了他从汽车行业技术中的领军人物到工艺美术领域中著名艺术家的飞跃。而他的艺术创造和传承，也直接影响了周氏微雕的继承人——他的女儿周丽菊女士。她呕心沥血完成的百余万字《红楼梦》微刻，也是一部惊世力作。我的一位朋友在参观周先生的作品时感慨万分地说："周先生是为艺术来到这个世界的。"我以为所言极是。在当前物欲横流的现实社会中，以"艺术"为手段追名逐利者比比皆是，但我认识的周先生不以艺术谋名图利，而以艺术为生命，坚持着对艺术的不懈追求，保持了艺术的纯洁与清高。周先生是不负于大师称号的，他享有的大师盛名是实至名归的结果。

刘修明　（上海社会科学院资深研究员）

第五节　来自传统的微雕艺术

周长兴的微雕是一种雅俗共赏的民间艺术，深厚的中国文化内涵和巧若神工的工艺制作得到了和谐的统一，老百姓的喜闻乐见是最本质的艺术特色。

周长兴微雕艺术的成功，在于其根植于中国传统文化的土壤上，作品的题材内容是传统的，表现形式是传统的，制作工艺也是传统的。

传统的题材内容——周长兴熟知中国古代文化，自幼读私塾，背《三字经》，从识字开始就看《红楼梦》和《水浒传》，家乡嵊州的越剧戏文的人物和故事，都给幼年的周长兴留下了不可磨灭的印痕，成为他一生中永不枯竭的创作源泉。在几十年的微雕创作中，《红楼梦》题材始终是他众多中国传统题材微雕作品中的一个中心。他的"红楼微雕"作品，从场景家具到摆设器物，无不逼真地再造出一个微雕的中国文化的大观园。在"红楼微雕"作品中，怡红院、潇湘馆、蘅芜院、稻香村、栊翠庵等都能在方寸之地一一再

现出来，作品引起人们情感上的共鸣，正是基于这个原因。

传统的表现形式——周长兴的各类微雕作品中有成组的瓶炉鼎鬲，成套的橱柜案椅，都是按中国古代的器具实物，严格按比例缩小，从材料到造型，从色泽到花纹都惟妙惟肖。这些作品按内容所需，组合成场景，再分置于中国厅堂陈列古董的多宝格或博古架上，上下左右顾盼呼应，五光十色相映成辉。每件作品的造型纹饰是传统的，作品的组合场景是传统的，各个场景的陈列形式也是传统的。对每一个中国人甚至外国人来说，都能从中得到中国传统文化带来的享受。

传统的制作工艺——周长兴的微雕作品用的都是中国工艺品的传统材料，有翡翠、象牙、玉石、珠宝和紫檀、花梨、红木、白桃木之类。全部作品都以手工精心雕琢，在制作中开料、雕琢、磨光、上色，各尽其善，仿古的青铜器、玉器、瓷器、家具、用具无不乱真，达到了精美绝伦的境地，这正是周长兴的微雕作品得到人们惊叹的原因。

朱裕平 （中国文物学会专家委员会委员）

第六节　此生只为"红楼"来

此生只为"红楼"来，《红楼梦》让周长兴痴迷一生，他立志要以自己精湛的微雕绝技为人类留下一部"立体红楼"。

周长兴在营造"立体红楼"的过程中体现了锲而不舍的献身精神。当我应约来到上海七宝古镇，走进"周氏微雕馆"参观时，馆内两层楼洋洋大观的陈设让人叹为观止。那里展出的包括古陶、青铜、瓷、家具、茶和文字等六大类别的六千余件"红楼"微型陈设作品，按一定比例浓缩了大观园中怡红院、潇湘馆、秋爽斋、天香楼、栊翠庵和稻香村里的古董宝贝，件件凝结着周老的智慧心血，闪烁着中华文化的熠熠光辉。这些宝贝不仅在构思立意上有根有据，而且在取材定格上也精益求精。

周老的成就早已被历届的工艺美术大展所认可，赴中国香港及日本的展出引起轰动，参观者好评如潮。人们从周老的惊人业绩中足以管见：人世间

的一切成就和壮举源于韧劲和勤奋。几十年来，周老不论风霜雨雪，不论夜雾朝晴，都手不离刀，忘我劳作。他惜阴如金，多年来把每一分每一秒的时间都用在了他的微雕工程上。为一口气完成某个工艺过程，他一连十几个小时不停地雕刻，手指麻木了，活动一下继续干，饭菜凉了，热一下再吃。连睡梦中都在追寻理想的艺术境界，一旦有了灵感，即使在数九寒冬也会披衣下床，立马捕捉。可见他为实现既定的艺术目标达到了如痴如醉的地步，因此他又有了一个"雕痴"的雅号。

周老创造的"立体红楼"是我国红学领域中的一项新成果，他丰富了红学遗产的内涵，使《红楼梦》中的许多抽象物体得到了形象的诠释。但这些作品都是作者精气神凝注而成的倾心力作，它们耗蚀了周老的健康和生命，长年累月、呕心沥血的创作和操劳，严重摧残了周老的健康，早年他的三分之一胃部被切除，近年又经常大口大口地吐血，体重消瘦到已不足百斤。今年他满怀内疚地送走了长期替他分忧解难的老伴，但仍无怨无悔地继续他的未竟事业。人们体恤他的生命，为他的健康担忧。他却认为真正爱惜生命，就得在有生之年为这颗星球留下有意义的痕迹。

孙国维 （新华社资深记者）

第七节 "石翁"点石成金 独一无二

石翁——微雕大师周长兴的艺名。何以"石翁"为名？那就是把玩石头，以石头为载体来追求艺术的一个老人。

与长兴大师相识近30年，那是在闸北周长兴旧居，我登门采访周氏父女的微雕艺术，报道文字刊登在《新民晚报》上，使100多万读者领略了周氏父女的微雕艺术。

后来许多年不见，我压根不知周氏父女在岁月的更替中，仍默默地奋斗着，孜孜不倦地追求着，用手中的刻刀，将石头把玩得出神入化。直到有一天，我到七宝古镇游玩，无意中瞥见周氏父女微雕馆，走进去一看，不由大为惊讶，肃然起敬。哇，太文化、太艺术了。那大小不一、品质各异的石头上刻

写了整本《红楼梦》，雕刻了"红楼"里的古陶、玉器、青铜、瓷器、茶具、文房四宝、琴棋书画、各式家具等物，摆放在多宝格里。真是惟妙惟肖，华美精良，鬼斧神工。有道是：远看取其势，近观取其质。我赞叹不已，激情地写了一篇题为《实力》的随笔，将其刊登在《新民晚报》上。

再后来，我与长兴大师联系上了，应邀到他的闵行新居做客，深入采访，为他写了一个整版的《从钢圈大王到微雕大师》，追寻了周长兴60多年的艺术之路。

从一个孩童到国家工艺美术大师，周长兴孜孜以求七十载。自上世纪70年代起，他与石头为伴，开创了石刻微雕艺术的新天地。那大小石壶，造型、刀工、色彩，精美绝伦，哪怕是最小的净重0.24克的壶，放大镜下看起来依旧有款有型、有棱有角、玲珑剔透、叹为观止。无论是"红楼"室内的陈设《华夏之宝》多宝格，还是石壶，周长兴的艺术追求向来以民族为经，以史料为纬，从而点石成金，独一无二。

我眼里的石翁，慈祥、厚道、质朴、儒雅、谦和。然而，他那双手，右掌的中指、拇指，以及掌肌，厚实有力，那是千刀万刀之下，一层层伤痕叠出来的。周长兴的那双手，连同出自他手下的近万件艺术珍品，深深地刻入了我心里。

<div align="right">钱勤发　《新民晚报》资深记者</div>

第八节　百看不厌的艺术珍品

周长兴先生是一位传奇式人物，是工艺美术领域中的奇才。他艰苦耕耘微雕艺术、石壶艺术长达70年之久。他虽然出身在一个破落的书香门第之家，但"寒门出贵子"，他自幼酷爱工艺美术，年仅9岁就开始涉足工艺美术，从此"海枯石烂"心不变。为攀登微雕艺术高峰，他虚心学习，刻苦钻研，练就了一身雕刻绝技；他呕心沥血，顽强拼搏，终成一代微雕大师。观赏周大师近万件作品，无人不被大师那神奇之手、神秘之刀镇服。周大师运用微雕绝技展现了《红楼梦》中的主要场景，而大师的六代《华夏之宝》多宝格更是把中华文化中的陶文化、玉文化、青铜文化、瓷文化、石文化、茶文化、

家具文化以及文房四宝、琴棋书画，一一呈现在世人面前。

周大师的作品是中国微雕艺术的珍品，是中华民族工艺美术的瑰宝。欣赏周大师的作品，远眺大气，有气贯长虹之势；近看精细，有百看不厌之情。国内外观众因此被倾倒陶醉，觉得不可思议，叹为观止。

<div style="text-align: right">刘启贵　（上海市茶叶学会顾问）</div>

第九节　周老师人"倔"艺更"绝"

20 世纪 80 年代初，我跟随周长兴老师学艺。当时老师业余从事的微雕技艺在沪上已经名声鹊起。

30 年过去了，周老师创造出了一个微雕世界的浩瀚工程。纵观古今中外工艺美术领域，我虽然不能说"后无来者"，但我敢说这一定是"前无古人"。

所以，当从事微雕的周老师成了一名中国工艺美术大师，我真百感交集。其实谁都明白，凡被称之为大师者，必有常人所不及的本事，或掌握绝技、绝活，或典藏绝品，能为我们生存的这个地球留下传世的精品。老师的作品，人称"中华一绝""华夏一奇""国之珍品"，有收藏家看到他创制的《华夏之宝》多宝格，愿出资千万元购藏而被他婉拒。他的一把石壶作品，有藏家以 30 余万元请他割爱。据不完全统计，他作品存世量已近万件。作为周老师的一名老学生，我为老师的成就骄傲，更是从心底里希望老师能保持敏捷的创作思路，旺盛的工作精力。但是，这几年我常常为老师创作中的过于忘情，工作时的过于忘我感到不安。老师的精力高度透支，对他的身体明显不利，毕竟已到八十高龄了。可老师除了在艺术上掌控着微雕、石壶之双绝，他还比常人更多一绝，那就是他的个性倔强，倔强到了"绝"的份上。他雅号"石翁"，凡是石，不管是上好的各种印石、玉石，还是普通的大青石，到了他的手中，经过创意雕琢，就成了一件件精致高雅的艺术品。可他自己呢？他那种"拼命三郎"的个性，竟然比石头还硬，几十年没有丝毫改变。师母到晚年，对他拼命创作作品却不懂得爱惜身体生气，一向脾气极好的师母有时忍不住也大声嚷嚷，可老师嘴上答应着，手却还忙碌着。老师的口头禅是："人的一

辈子就那么点时间，不抓紧怎么得了？"我们很担心他，可婉转的话语才说到一半，他马上明白你要说什么，说："不要劝我，我就靠做这些石头才活得好！"

老师就这么倔，倔到了"绝"。

<div style="text-align:right">李名麟　（微画艺术家）</div>

第十节　周老师引领我登堂入室

周长兴老师热爱微雕成癖，有"点石成金"之功。在上海七宝周氏父女微雕馆里、在周老师家的客厅里，一个个大型多宝格中摆设的陶瓷、青铜、金玉等数百上千的微雕高仿古文物器物，无一不是周老师以他巧夺天工的双手创制而成的。

"人生七十古来稀"，可刚满80岁的周老师在微雕艺术的世界里却已经沉浸了70余年，在我的眼里他的微雕技艺天下无双。以数量计：他至今已创作了近万件作品。以质量论：他的800件套、1000件套、1111件套《华夏之宝》多宝格，于2001年、2002年、2004年分别获第二、三、五届中国工艺美术大师作品暨工艺美术精品博览会金奖。其中1111件套《华夏之宝》多宝格还代表国家工艺美术之宝，参加了上海世博会"国家大师珍品荟展"。以创作题材分：周老师的微雕作品既再现了中华5000年文明，也展示了《红楼梦》中描写的大观园所拥有的奇珍异宝、文物摆设、文房四宝、日用器具等。

周老师技艺高明，学问也很广博，文学、美术、历史、考古他研究得都很精深。他儿时家贫，仅在私塾里读过《百家姓》、《三字经》等几本启蒙课本。周老师说："我认识字了，于是我就有了自学的资本。"从当汽车修理工学徒开始，只要有空暇，他就捧着书本。70多年来，读书是他工余的唯一爱好，这是他几十年来自我充实提高的重要途径。

如今周老师年事已高，但对于创作的热情丝毫未减。作为追随周老师30多年的弟子，回想当时20岁出头的我，幸遇周老师引领我走上了工艺美术创作的道路，我能三天两头跟着这样一位有着神工鬼斧般技艺的老师零距离

学艺，心里何等地兴奋与快乐！在老师家中，我经常观赏到新作品，经常讨教新问题，老师从不厌其烦，他严格而细心，根据我的特长给我布置工艺作业，并要求我多读书，使我在工作之余始终没有放下读书和学艺。转眼30年过去，老师如今已白发苍苍，我也已到"知天命"之年，我能在工艺美术领域取得一些成功，实感恩周老师多年来细水长流的辛勤栽培。

曹平　（上海市工艺美术大师）

第十一节　技术和工艺珠联璧合

在中国当代国家级工艺美术大师中，周长兴老师是一位在工程技术领域也取得突出成就的专家。在老师珍藏的一卷卷保存了数十年的图纸和各种荣誉册中，我们看到了老师为研制国内首个（7.50英寸×20英寸）卡车钢圈、设计制造我国第一辆防弹车和研发上海第一辆国产"上海"牌轿车所走过的一条为民族自立、实现工业强国的复兴之路。

求教于长兴老师当然是缘起让人心生喟叹的《华夏之宝》多宝格、"红楼梦室内陈设微雕"和誉满海内外的石壶艺术。老师依凭在文学、艺术、文物考古方面的深厚学养，采用严谨科学的技术手段和方法，结合材料学、化学等诸多学科，运用书法、绘画、篆刻、雕塑、冶炼等传统技艺，创作出了独步当代、涉及多种工艺美术门类的艺术精品。

周氏艺术最让人叹服的是微雕作品涵盖的种类极为广博，要熟悉各种材质，运用多种工艺，造型精准地制作历代名器重宝，绝非易事。70年来，老师在艺术上孜孜以求，忍常人之难忍，行常人之不行。老师曾尝试微雕钧窑艺术品，数十年不成而不馁，虽呕血而无悔，最终创作成功具有永恒艺术魅力的艺术珍品。

朱卫星　（上海档案馆）

第十二节 执著的石翁——我眼中的父亲

父亲是我的良师益友，是我事业的楷模和坐标。

父亲没有进过正规学校，却强记博闻，纵论古今。胸中之墨道也道不完；父亲没有受过专业培训，但无师自通、艺高技湛，巧手干出了令国人震撼、洋人瞠目的艺术成就。这一切都源于父亲的苦难经历、一生追求以及视艺术为生命并为之拼搏的执著精神。

父亲是个孤儿，出身于书香门第的他，从小失去了同龄人享有的各种学习机会，但他没有放弃，不幸的经历激励他像铁人一样面对艰难困苦，像海绵一样吸收知识养料，这样的意志与决心伴随一生不动摇。我很少听说有人能像父亲那样勤奋努力，执著苦干。一个"干"字在父亲的生命字典里演绎的含义不是常人所能理解的。退休前，他是从事汽车修理设计的技术人员，常常为完成一项设计任务，卷起铺盖住到厂里，一干就是3个月不回家。后来父亲也是以这种超乎寻常的刻苦敬业精神，投入到自幼喜爱的微雕艺术中的。

在我的记忆中，父亲每天都以数倍于他人的意志与精力不知疲倦地学习、研究、创作，几乎从未有过间断。早年受住房条件限制，家里后窗口屋檐下的角落便成了露天工作室。不管寒来暑往，父亲每天都要在那里工作好几个小时。一次他站在雪地里连续工作5个多小时，回家时竟迈不开脚步了。父亲凭着意志与韧劲，在如此简陋的工作室，设计制作了最早的一批石壶，其中包括重仅0.24克，堪称世界上最小的石壶。

上世纪70年代，父亲迷上了印材石，从此便走火入魔般与石头相伴了30多年。他常常因外出寻觅石材或独自构思作品而忘了吃饭，有时将随身的包、伞等物遗忘在了车上，甚至回家时多次走错家门。为此我为他起了个一直使用至今的艺名"石翁"。在父亲的系列作品中，多次走出国门，在海内外具有广泛影响的"红楼梦室内陈设微雕"及由此衍生出的父亲和我合作的多宝格《华夏之宝》，就是以名石奇石为主要材质制作而成的。作品涵盖了古陶彩陶文化、玉文化、青铜文化、兵器文化、瓷文化、茶文化、家具文化

等多个艺术门类，惟妙惟肖地展示了精妙绝伦的中华 5000 年文明史。《红楼梦》中"石不能言最可人"的名言，在父亲那双勤劳而充满智慧的巧手中得到了最好的诠释。父亲从爱石、迷石到前无古人般地创造出石头的奇迹与神话，既是他这辈子与石头相伴结下的缘分，更是他一生执著追求、努力拼搏的必然结果。

这么多年来，父亲矢志追求，永不放弃，因为他心中早有一个愿望，创新微雕艺术，做前人没有做过的艺术精品。父亲一生中执著追寻透出的精益求精、追求卓越的品格力量深深感染着我。我自幼随父学艺，在微雕、造型、书法、绘画等多方面打下了基础。后来创作石刻《红楼梦》，刻制《石鼓文》《乙瑛碑》等历代名碑名帖，与父亲合作《华夏之宝》，也经历了无数个艰辛的日日夜夜，在父亲影响下，终于坚持了下来。毕业于上海中医药大学的我，从医数年，最终毅然弃医从艺，走上了专业的创作之路。我的艺名"石梦"：石破天惊，梦想成真。

"用两代人的'红楼大梦'，实现心中的梦想：弘扬中华文化，让微雕艺术走向世界。"愿执著的石翁心想事成，永攀新高。

周丽菊　　（微雕艺术家）

大师年表

第　六　章

1931 年 8 月 28 日

出生于浙江省嵊州市城关镇。

1935~1936 年

在私塾侍读《三字经》《百家姓》《千家诗》等。

1939 年

在浙江省嵊州市嵊长汽车公司习钣金工，闲暇时接触家乡的竹编等民间艺术。

1949 年

分别在浙江省新昌、天台、临海、黄岩汽车公司当钣金工，空闲时零星制作精细逼真的小畚箕、小手枪、小汽车等小玩意。

1954 年 9 月 16 日，只身离开故乡嵊州来到上海。

1955~1957 年

先后在上海的标准、中山、祥华等私人汽车行从事钣金工、焊工、锻工。

1958 年 4 月

公私合营后，调入上海市修理厂（后改称"上海市交通运输局装卸机械厂"），任车间技术组长、工段长。从事钣金、钳工、冷冲压设计，修理小轿车，制造汽车钢圈，设计流水线。

1959 年 3 月 8 日

领衔革新制造出全国第一只（7.50 英寸 ×20 英寸）国产卡车钢圈，填补了该领域的空白，被赞誉为"钢圈大王"。

1959 年

获上海市委授予的"先进生产者"荣誉称号。

1960 年 11 月 23 日

光荣加入中国共产党。

1963 年

被评为上海市交通运输局装卸机械厂技术级别最高、唯一的 8 级技工。

1965 年

获上海市人民政府授予的"五好职工"荣誉称号。

1977 年

荣获上海市手工业局"第一届上海民间工艺美术展览"微雕作品一等奖。

1978 年

荣获上海市手工业局"第二届上海民间工艺美术展览"微雕作品一等奖。

1980 年 6 月

微雕作品赴日本横滨参加"上海市工艺品展览会",创下开幕后 45 分钟售罄所有展品的奇迹。

1982 年

加入上海市工艺美术学会。

1983 年

被评定为上海市汽车工业技术中心高级技师 8 级（最高级）。

1984 年 12 月 20 日

在进行微雕艺术创作的同时，尝试石壶制作，成功首创中国第一把微型双身石壶。

1987 年 6 月

参加首届上海国际艺术节民俗文化庙会展览，有微型摆件 689 件作品参展。

1987 年

担任由上海市总工会组织的上海市职工工艺美术爱好者协会首届理事会副会长。

1990 年 5 月 5 日至 14 日

周长兴与女儿周丽菊参加上海美术馆举行的 1990 年上海艺术节"首届上海民间收藏精品展"，由近百名民间收藏家联合办展，是上海开埠以来最大的民间收藏展览，轰动一时。

1991 年 7 月 13 日至 17 日

周长兴携女儿周丽菊赴日本大月市民会馆参加"中国艺术展"，展出"红楼"陈设、"红楼"石刻以及石壶艺术。日本国家电视台 NHK，在晚上 9 点档的黄金时段播放展出实况。日本《读卖新闻》和《每日新闻》等刊文介绍。

1993 年 5 月 8 日至 1 7 日

周长兴与女儿周丽菊的"红楼梦室内陈设微雕"系列和石刻《红楼梦》参加在上海市展览中心举办的第二届中国民间艺术博览会。

1993 年 11 月 3 日至 9 日

周长兴与女儿周丽菊被国家文化部派遣参加香港中国文物馆"红楼梦文化艺术展"。香港舆论界各大媒体全方位报道展览盛况。香港《商报》评论这次展览是本年度文化交流的重点。之后获主办方赠予的人民文学出版社影印出版的仅 150 部《脂砚斋重评石头记》中的第 56 部。

1993 年

担任上海市茶叶学会第三届理事。

1994 年 8 月 6 日至 31 日

周长兴与女儿周丽菊再次应香港海洋公园盛邀，在园内的集古村展览厅举行

"周氏父女微雕艺术展览"，观众超过 10 万。

1995 年 4 月

周氏父女创办的"千石斋"，被"1995 上海国际茶文化节"认定为中华茶文化申城十项之最——上海最有名的石壶微雕博物馆。

1996 年 9 月 3 日

周长兴将自己精心制作的一尊双身石壶赠予亚特兰大奥运会金牌得主、泳坛名将乐靖宜，乐靖宜则回赠一面由上海市奥运会参赛获奖者亲笔签名的奥运五环小红旗。

1998 年 10 月

周长兴微雕艺术参加"20 世纪末上海民间工艺精品博览会"，并被收录由上海文艺出版社出版的《上海民间工艺美术》画册。

2000 年 4 月 1 日 ~2001 年 3 月 1 日

被上海大世界吉尼斯总部特聘为奇特工艺类顾问。

2000 年 12 月

周长兴与女儿周丽菊设计制作的大型微雕《华夏之宝》多宝格 365 件套，荣获杭州西湖博览会首届中国工艺美术大师作品暨工艺美术精品博览会金奖。

2001 年 10 月

周长兴与女儿周丽菊设计制作的大型微雕《华夏之宝》多宝格 1000 件套，荣获杭州西湖博览会第二届中国工艺美术大师作品暨工艺美术精品博览会金奖。

2001 年 12 月

经中国轻工业联合会、中国工艺美术精品博览会评审，《华夏之宝》多宝格 800 件套，获第三届中国工艺美术精品博览会金奖。

2001 年

《华夏之宝》多宝格 365 件套，被上海大世界吉尼斯总部授予"大世界吉尼斯之最"。

2002 年

《华夏之宝》多宝格 1000 件套，被上海大世界吉尼斯总部授予"大世界吉尼斯之最"。

2003 年 9 月 3 日

"七宝周氏微雕馆"在千年古镇七宝老街建立。馆名由青铜器专家、上海博物馆原馆长马承源题写。馆内的"红楼梦室内陈设微雕"和石刻《红楼梦》被摄制成光盘，收录了周氏父女约 6000 件作品，展现了"红楼"文化艺术、茶文化艺术、石文化艺术。光盘被文化部推荐给中南海作为国家馈赠的礼品。该馆现已成为七宝古镇的旅游景点。

2004 年

被上海大世界吉尼斯总部聘为理事。

2004 年 3 月

"红楼梦室内陈设微雕"和石刻《红楼梦》参加首届上海民间艺术博览会，荣获上海民间工艺博览会组委会特别荣誉奖。

2004 年 10 月

周长兴与女儿周丽菊设计制作的大型微雕《华夏之宝》多宝格 1111 件套，荣获杭州西湖博览会第五届中国工艺美术大师作品暨工艺美术精品博览会金奖。

2005 年 6 月

经上海市人民政府批准，授予周长兴"上海市工艺美术大师"荣誉称号。

2006 年 1 月

周长兴与女儿周丽菊的《华夏之宝》多宝格 1111 件套，被上海大世界吉尼斯总部授予"大世界吉尼斯之最"。

2006 年 12 月

经国家发展和改革委员会评审小组评审，授予周长兴"中国工艺美术大师"荣誉称号，并于北京人民大会堂隆重颁发证书。

2007 年 4 月

被上海市经济委员会聘为上海市传统工艺美术评审委员会委员。

2008 年 9 月 11 日

周长兴微雕艺术参加在上海东亚展览馆举行的"2008 上海民族民俗民间文化博览会"。

2008 年 10 月

周长兴与女儿周丽菊参加北京"中国传统工艺美术精品大展"并荣获大展金奖。作品收录《中国传统工艺美术精品大展获奖作品集》画册。

2010 年 1 月

《华夏之宝》多宝格 1234 件套，获上海民间艺术世博纪念品设计展金奖。

2010 年 10 月 1 日至 31 日

《华夏之宝》多宝格 1234 件套，荣誉参加上海世博文化中心隆重举行的"2010 上海世博会——中华艺术·国家大师珍品荟展"，仅有 15 位享有盛誉的中国工艺美术大师参展。

2011 年 8 月 28 日

上海市茶叶学会恭贺周长兴大师八十华诞，特别举行"品茗祝寿座谈会"。

后记◎ 陆丽娟

　　中国工艺美术大师周长兴先生是当代从事微雕艺术的翘楚，随着我们对他的深入采访，深感周先生是一位奇人奇才，他学一样精一样，干什么都能出类拔萃。他擅长设计，精于制作，目光敏锐，思想深邃。在他生命的前期，为国产汽车工业的发展做出了卓越的贡献；在他华丽转身的后半生里，偕同女儿做出了震撼世人的微雕艺术作品，令人惊叹！但由于他长期浸润于微雕艺术世界，疏于与人交往，外人常不解周先生。所以这次走进外表斯文儒雅，内心却坚毅执著的周先生的内心世界，梳理他的人生轨迹，挖掘他丰富多彩的艺术历程，可惊可叹！

　　我们想要向世人展示一个真实、立志高远、智慧高超、技艺出众的微雕艺术大师的形象，但在我们开始采访的过程中，却恰遇周长兴先生长年相濡以沫的爱妻身患绝症住进医院，周先生一方面要坚持配合我们的采访，一方面要随时日夜奔走于医院探望和照顾妻子，身心俱疲。而遗憾的是病魔最终还是夺去了周先生爱妻的生命，他的妻子再也看不到这部全面反映周先生毕生心血与艺术精华的书稿之出版。而周先生也因悲伤和体质虚弱，经常咯血。我们一直处在隐约担忧着周先生健康状况的起伏波动下，断断续续地进行着采访工作，这多少影响了本书完稿的进程。

　　尽管如此，在这次书稿的整个采访编撰以及微雕作品拍摄过程中，还是得到了居住在周先生同一小区的企业退休干部张自强的很多帮助，他甘当志愿者，经常往返于周先生家，协助整理了大量的周先生以往所查阅的专业书籍和报刊文史资料。摄影师陈龙小、宋方灿、周学迅不辞辛劳，连续几天，赶赴现场进行大量的作品拍摄。正是由于大家的齐心协力、默契配合、勤奋工作，致使我们在周先生体弱多病、体力不支的情况下，如期完成了任务，在此谨向他们表示深深的敬意和谢意！

2011 年 11 月 21 日